新编高等院校艺术类精品课程系列教材

U0108005

数码摄影艺术
Digital Photography Art

王 楠　上官星　主编

华中科技大学出版社
中国·武汉

图书在版编目(CIP)数据

数码摄影艺术/王　楠　上官星　主编. —武汉:华中科技大学出版社,2009 年 6 月

　　ISBN 978-7-5609-5397-7

　　Ⅰ.数…　Ⅱ.①王…　②上…　Ⅲ.数字照相机-摄影技术　Ⅳ.TB86 J41

中国版本图书馆 CIP 数据核字(2009)第 084027 号

数码摄影艺术　　　　　　　　　　　　　　　　王　楠　上官星　主编

策划编辑:曾　光

责任编辑:王小娟　　　　　　　　　　　装帧设计:陈　静

责任校对:刘　竣　　　　　　　　　　　责任监印:周治超

出版发行:华中科技大学出版社(中国·武汉)

　　　　武昌喻家山　　邮编:430074

　　　　电话:(027)87557437

录　　排:武汉星明图文制作有限公司

印　　刷:湖北新华印务有限公司

开本:880mm×1230mm　1/16　　　印张:6.25　　　字数:183 000

版次:2009 年 6 月第 1 版　　　印次:2009 年 6 月第 1 次印刷

ISBN 978-7-5609-5397-7/J·138　　　　　定价:36.00 元

(本书若有印装质量问题,请向出版社发行部调换)

前　言

我们生活在一个不断发展的时代，在这个时代里，旧的传统和观念不断消失，新的事物和理念不断产生并成为我们生活的主角。摄影这门年轻的艺术形式也经历着与其他视觉艺术形式相融合的变迁，数码摄影的出现和发展更大大加速了这种融合。电脑图像技术和图形设计几乎成了现代摄影者必须掌握的知识技能。这同时也引起了人们对摄影更深层次的认识和探讨。数码摄影是科技与美学、技术与艺术、商业与文化在现代文明的背景下的高度融合。所以，摄影者必须具备深厚的文化艺术素养，并能把握时代的脉搏，才能创作顺应甚至超越时代的摄影艺术作品。

本书阐述了数码摄影的发展过程，以及它的艺术本质，从而深入探讨其社会价值和文化内涵。让受众，特别是艺术院校的师生，不再停留在如何购买或使用不同的数码相机，亦或是枯燥地了解一些技术上的知识，而更多地是让他们了解并思考数码摄影的"前世今生"，了解数码摄影对经济、社会、文化的影响，以及数码摄影发展的未来趋势。书中使用了大量的优秀的数码摄影图片，深入浅出，以达到以图示理、以图明意、以图示范的目的。另外，我们从艺术院校这个理论研究和艺术实践的广阔平台出发，以本专业的教学和拍摄经验为指导，系统而又直观地表述出专业的艺术院校数码摄影课程的重点和难点，涉及数码摄影艺术所延伸的众多文化领域。

在中国，数码摄影迎来了一个蓬勃发展时期，许多摄影家、艺术院校师生和摄影爱好者都在做着多方面的实验。虽然还不成熟，但随着整个社会的科学技术和经济文化的飞速发展，尤其是信息时代的到来，必定会产生大量的、高质量的数码摄影作品。

在此感谢为本书付出汗水的出版社各位同仁，也感谢山东工艺美术学院数字艺术与传媒学院领导及广大师生们的鼎力支持。

目　录

1　第一章　数码摄影概述

2　第一节　数码摄影的概念

2　第二节　摄影数字化的历史

7　第三节　摄影数字化发展的繁荣

9　第四节　数码摄影的优势

12　第二章　数码器材与基本摄影技巧

12　第一节　数码器材简介

20　第二节　数码相机的拍摄技巧

27　第三章　数码暗房

28　第一节　图像处理软件

29　第二节　数码暗房的基本操作

41　第四章　数码摄影文化

42　第一节　"读图时代"

47　第二节　数码摄影的困惑

51　第三节　真实与非真实性

57　第五章　数码摄影的发展趋势

58　第一节　摄影民用市场的"全面占领"

60　第二节　风口浪尖上的传统摄影

63　第三节　数码摄影的应用前景

70　第四节　数码摄影与互联网

72　附录　作品赏析

96　参考文献

第一章　数码摄影概述

第一章　数码摄影概述

数码摄影是什么？也许在十年前，很难有人能回答这个问题。在那个属于传统相机和底片的年代，人们对于一个处于萌芽状态的成像新技术（那时尚且不能称为艺术），似乎没有抱有太多的好感。甚至有人嘲讽数码相机——不过是"傻瓜"相机的更傻版。

十年弹指，而今流行的论题是——传统摄影是否将被数码摄影取而代之？

第一节　数码摄影的概念

一、什么是数码摄影

数码摄影又称数字摄影，是指使用数字成像元件（CMOS，CCD）替代传统胶片来记录影像的技术。配备数字成像元件的相机统称为数码相机。（图1）

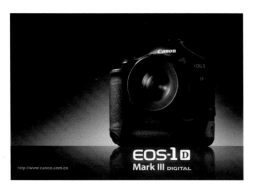

图1　佳能 EOS-1D 数码相机

对于数码摄影来说，光学影像的捕获依然运用小孔成像原理，但将投射其上的光学影像转换为可被记录在存储介质（CF卡，SD卡）中的数字信息。其成像被转换成标准的位图图像格式，可借助如 Photoshop 等专业位图图像处理软件进行各种修改，并经由数字冲印或打印机输出为实物照片，或可用显示器、投影仪、电子相册等展示工具直接展示，也可以直接转换为各种适用的格式用于网络发布或电子邮件传送。

相对于传统胶片，数码存储介质具有可循环使用、可直接观看拍摄影像、后期修改方便、免却冲印等特点。

二、数码摄影的特殊性

数码摄影的特殊性在于，它同电脑的紧密联系。换句话说，数码照片可以通过电脑后期处理，帮助我们轻松完成以前在传统相机上需要花费很大的人力和物力才能够完成的特殊拍摄效果。例如使用最常用的 PhotoShop 图像处理软件，我们可以对数码照片的色彩、明暗对比度、亮度等进行调整，还可以进行雾化、柔光、图像合成等操作，获得特殊的效果。（图2）

当然，这只是数码摄影的一个部分，最根本的还是要掌握基本的摄影知识和技法——数码摄影时首先要了解自己相机的功能，在这个基础上根据拍摄目的，结合自身的创意进行合理的拍摄技法组合，或辅以外部器材，或辅以后期处理来完成摄影创作。

第二节　摄影数字化的历史

1839年，法国人达盖尔（Daguerre）以自己发明的底片和显影技术（银版摄影法），结合哈谢尔夫发明的定影技术和维丘德发明的

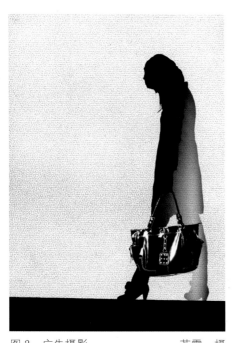

图2　广告摄影　　　　苏雪　摄

印相纸,制成了世界上第一台照相机(图3)。

至今,照相机已经从黑白发展到彩色,从纯光学、机械架构演变为集光学、机械、电子三位于一体,记录媒介也从传统银盐胶片发展到今天的数字存储器。

一、追根溯源

摄影数字化发展的历史可以追溯到20世纪初。其中,有三个里程碑式的事件。

第一个事件,机械电视的诞生。1923年,英国发明家约翰·贝尔德(John Baird,1888—1946年)设计出机械式电视系统并提交了专利申请。1925年10月,机械电视开始能够传送真正的电视画面,一位名叫William Taynton的小男孩首次上了电视。1929年,BBC接受贝尔德的电视系统,并于同年9月开始试验电视发射。贝尔德也因此成为了"电视之父"。从此,电视开始了它神奇的发展历程。

第二个事件,录像机的发明。伴随着电视的推广,电视的硬件技术日新月异,而电视节目也越来越丰富,播放时间逐渐加长。出于需求考虑,人们希望有一种能够将正在转播的电视节目记录下来的设备。1951年,宾·克罗司比实验室发明了录像机(VTR),这种新机器可以将电视转播中的电流脉冲记录到磁带上。到了1956年,录像机开始大量生产。同时,它被视为电子成像技术产生。

第三个事件,就是CCD的研发。

早在20世纪60年代就有了用于军事和科研的卫星,为了获取敌方的军事设施的照片,人们在这些军事卫星上安装了照相机。但问题也随之而来,因为在太空中如果用胶片拍摄,那么洗印将是非常麻烦的事情。美国曾经使用返回技术将拍摄后的胶卷送回地球冲洗,但这样做的成本高、效率低而且还很危险,有时候胶卷会落到敌人手中。因此需要一种技术来解决图像传输的难题。

在美国宇航局(NASA)的宇航员被派往月球之前,宇航局必须对月球表面进行勘测。然而工程师们发现,由探测器传送回来的模拟信号被夹杂在宇宙里其他的射线之中,显得十分微弱,地面上的接收器无法将信号转变成清晰的图像。于是工程师们不得不另想办法。

1969年,美国贝尔研究所的鲍尔和史密斯(图4)宣布发明了电荷耦合元件(charge-coupled device,简称"CCD")。

当工程师使用计算机将CCD得到的图像信息进行数字处理后,所有的干扰信号都被剔除了。后来,"阿波罗"登月飞船上安装了使用CCD的装置,即数码相机的雏形。(图5)

尽管那个时候专用于航天事业的数码相机所拥有的分辨率还不到30万像素,而且仍然使用感光胶片作为记录媒介,但图像信号却能通过卫星系统顺利地传送到地面指挥中心,这对于数码摄影的发展无疑具有重大的现实意义。

二、世界上第一台数码相机

1974年,在美国纽约罗彻斯特的柯达实验室中,一个孩子和小狗的黑白图像被一台照相机中的CCD传感器所获取,并记录在盒式音频磁带上,这是世界上第

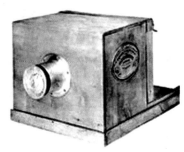

图3 世界上第一台照相机

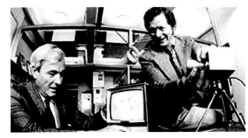

图4 美国贝尔研究所的鲍尔和史密斯

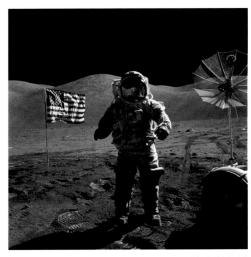

图5 "阿波罗"登月的清晰留影

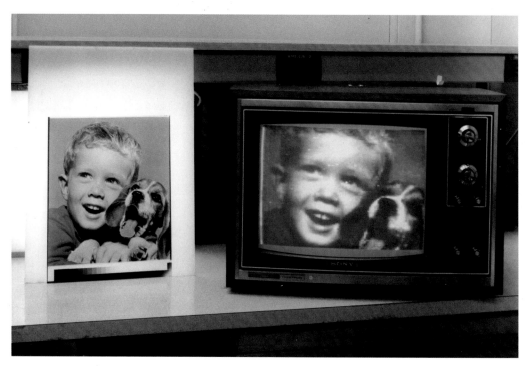

图6 世界上第一张数码照片

一台数码相机获取的第一张数码照片,摄影的发展模式就此改变。(图6)

赛尚(Steven Sasson),1973年硕士毕业后即加入柯达公司,成为一名应用电子研究中心的工程师。1974年,他担负起发明"手持电子照相机"的重任。次年,第一台原型机在实验室中诞生,他也成为"数码相机之父"。(图7)

这个项目的研究目的是不用胶片来拍摄影像,其原型机只有1万像素,成像非常粗糙。在当时,数码技术非常困难,CCD很难控制,数码存储介质难以获取,而且容量很小。当时没有电脑PC机,回放设备需要量身订做。赛尚大约用了一年的时间,安装完成这台相机。(图8、图9)

在选择可以移动的数码存储介质时,赛尚为了使其存储量与

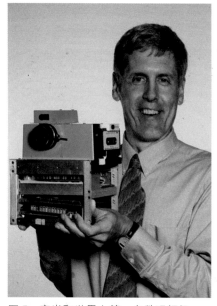

图7 赛尚和世界上第一台数码相机

原型机名称	手持电子照相机
设计者	赛尚(Steven Sasson)
尺寸	宽8.25英寸(约20.96cm),厚6英寸(约15.24cm),高8.9英寸(约22.61cm)
重量	8.51磅(3.9kg)
电源	16节AA电池
数码内存	49 152位
影像传感器	Fairchild 201100型CCD阵列
磁带记录机	Memodyne低功耗数码磁带记录机
存储设备	标准300英尺(约91.5m)飞利浦数码磁带

图8 世界上第一部数码相机的背景信息和技术数据

35mm胶卷的拍摄数量差不多,所以最后采用了通用的卡式录音磁带,基本可以存储相当于一个胶卷的30张照片。(图10)

三、索尼所引领的数字化狂潮

在摄影数字化的发展史上,不得不提起的是索尼公司。

由于在第二次世界大战中战败,日本经济面临崩溃,但大量的科技人才和技术却得以保留下来,经过20年的发展,其科技水平突飞猛进。至20世纪60年代末,日本已成为世界上最大的电视机生产国之一,产品大量出口。

1973年11月,索尼公司由技术员越智成之组建研发团队,正式开始了对CCD的研究工作。在不断技术积累的基础上,于1981年推出了不用感光胶片的电子相机——静态视频"马维卡(MABIKA)"。该相机使用了10mm×12mm的CCD薄片,分辨率仅为570×490(27.9万)像素,首次将光信号改为电子信号传输。

1986年索尼发布了MYC-A7AF,第一次让数码相机具备了纯物理操作方法,能够在2英寸盘片上记录静止图像,像素分辨率也已扩展到了38万像素。(图11)

紧随其后,松下、富士、佳能、尼康等公司也纷纷开始了数码相机的研制工作,并于1984—1986年相继推出了自己的原型数码相机。摄影行业的数字化狂潮就此开始。

几年间,数码相机的发展如雨后春笋,各种型号的产品层出不穷。在1988年科隆博览会上,富士与东芝展出了由它们共同开发的、使用快闪存卡的Pujixs(富士克斯)数字静物相机"DS-1P"。在这前后,奥林巴斯、柯尼卡、佳能等相继推出了数字相机的试制品,如佳能RC-701、卡西欧VS-101、东芝MC200等。但有一个关键性问题就是拍摄的图片效果不佳,画面像素一直在30万的水平上徘徊。如果要接近传统相机的拍摄效果,只能提升CCD像素分辨率。

1988年,佳能公司推出了60万像素的机型RC-760。这台电子相机使用了2/3英寸60万像素的CCD。在1991年的海湾战争期间,此相机可谓大显身手,拍摄的图片清晰,操作方便快捷,而且一秒钟可连拍十张,成为当时新闻记者的首选拍摄工具。(图12)

在日系相机一统江湖的整个20世纪80年代,日本的制造商本着对电子产业的特殊嗅觉,疯狂的开发着一个接一个的产品。而索尼亦保持一贯的作风,继续加强对数字化的核心——CCD的研制。HAD感测器、微小镜片技术(ON-CHIP MICRO LENS技术)、Super HAD CCD的相继研发,为此后的数字技术打下了坚实的基础。

图10 储存用卡式录音磁带

图11 索尼MYC-A7AF

曝光时间	50ms
记录一张影像的时间	23s
记录密度	423位/英寸(约166.54位/cm)
影像容量	每盒磁带存储30张照片
控制逻辑	CMOS集成电路

图9 性能特性

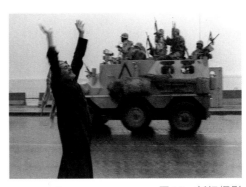

图12 新闻摄影

特别值得一提的是 Super HAD CCD 的研发。20 世纪 80 年代末,CCD 技术在得到了迅猛发展的同时,也进入了瓶颈期。CCD 的单位面积越来越小,受 CCD 面积限制,索尼开发的微小镜片技术(ON-CHIP MICRO LENS 技术)已经无法再提升 CCD 的感光度了,而如果将 CCD 组件内部放大器的放大倍率提升,成像质量就会受到较大的影响。为了解决这一问题,索尼将以前在 CCD 上使用的微小镜片技术(ON-CHIP MICRO LENS

技术)进行了改良,提升光利用率,开发了将镜片的形状最优化技术,即索尼 Super HAD CCD。这一技术的改进使索尼 CCD 在感光性能方面得到了进一步的提升,同时可最大限度地降噪,且可以表现出细腻出众的色彩还原性和和谐的完美图像。Super HAD CCD 的研发成功,不单是一次对原有技术的改良,而且是一次质的突破,它为数码相机超越千万像素、媲美胶片拍摄效果,创造了可能性。

四、专业级数码相机的开端

20 世纪七八十年代不断的技术积累终于为我们迎来了 20 世纪 90 年代摄影数字化的真正繁荣。如果说 90 年代之前的数码相机都只是试验品,无法真正广泛应用于摄影行业,那么此后的专业数码相机的诞生则标志着一个全新的摄影时代的到来。

1990 年,柯达和尼康联手推出了真正意义上的专业数码相机 DCS100,首次在世界上确立了专业级数码相机的一般模式。此后,这一模式成为了业内标准。(图 13)

以当时的眼光看,作为第一款专业级数码相机,柯达 DCS100 无论是分辨率还是摄影性能以及图像质量都是当时最高级的。

相机的感光度可调节,可以对个别照片"增感"至 ISO200、400 或 800 度来拍摄,而不必像传统胶片一样整卷胶卷都得是同一个感光度。这给摄影师提供了很大的便利,同时也大大降低了拍摄难度。

1992 年,柯达公司推出的 DCS200(DCS100 的改进型),解决了 DSU 的累赘,存储器被安置在了机身内部,形成了专业数码单反相机的外形,并沿用至今。(图 14)

DCS100 的问世,使摄影的数字化进程向专业级迈出了第一步。摄影行业内,开始接受这种成像技术,大量专业的摄影师逐渐尝试使用数码相机来拍摄照片。(图 15)

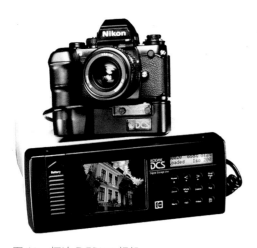
图 13　柯达 DCS100 相机

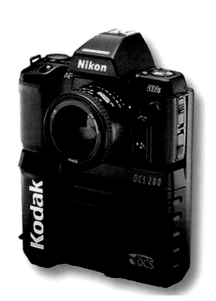
图 14　柯达 DCS200 相机

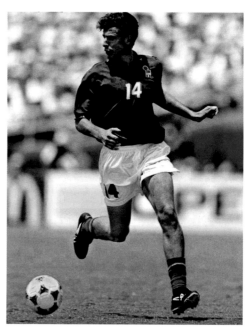
图 15　体育摄影

第三节 摄影数字化发展的繁荣

1995 年,世界上数码相机的像素只有 41 万;到 1996 年几乎翻了一倍,达到 81 万,而全世界数码相机的销售量达到 50 万台;1997 年又提高到 100 万像素,数码相机销售量突破 100 万台。摄影数字化时代,对于传统摄影而言,如洪水猛兽般袭来。柯达、佳能、富士、柯尼卡、美能达、尼康、理光、康太克斯、索尼、东芝、松下、奥林巴斯等近 20 家公司先后参与了数码相机的研发与生产,推出了各自的数码相机。

1997 年是摄影行业收获最多的一年。

首先,奥林巴斯推出了 100 万像素的 CA-MEDIAC-1400L 型单反数码相机,这是世界上第一台突破百万像素的数码相机。

其次,这一年摄影器材与普及型电脑开始相结合,图像的摄入与传输成为了光电子行业与计算机行业共同的事业。世界上大部分的 IT 厂商都义无反顾地投入摄影数字化浪潮。各大公司更多地推出 200~1 000 美元的各类廉价普及型数码相机,这为数码摄影进入寻常百姓家庭创造了条件。

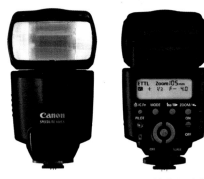

图 16 外接闪光灯

再次,1997 年的另一收获是,开发出了许多特殊功能,这些功能是传统胶片相机所不具备的,显示了数码摄影的优越性。如在机身上装备了液晶监视屏作取景器和拍摄后可当场检查拍摄效果的功能;镜头可以旋转一定度数,结合液晶屏方便自拍的功能;安装影像数据快速传输电脑的功能等。

1998 年,当年发布或出售的新机型有 60 多种。其中达到和超过 100 万像素的新产品约占全部新机型的 80%。

1998 年,数码相机在功能上有了很大的改进,归纳起来大致有 9 点。

(1)采用光学变焦镜头。有 2 倍、2.5 倍、3 倍、5 倍、10 倍和 14 倍。此外,部分相机还有 2 倍或 4 倍的数字变焦功能。

(2)装备有可交换"镜头-CCD"单元,具有扩展系统化的能力。

(3)具有 TTL 光学取景或单反取景的功能。

(4)具有可接外用闪光灯的功能。个别机种有内置闪光灯和可外接同步闪光灯两种功能。(图 16)

(5)单反式可换镜头功能。

(6)对手动对焦、光圈优先和快门优先控制曝光等参数可自动设定的功能。

(7)装备"Digita"数字影像专用操作系统后,增加了如拍摄程序设定等新功能。

(8)采用 USB(通用串行总线)接口,快速下载影像数据到电脑的功能。

(9)可不使用电脑连接,直接或利用 SM 卡、CF 卡(快闪存储卡)等记录媒体,对接专用的打印机,来制作数码照片的功能。(图 17)

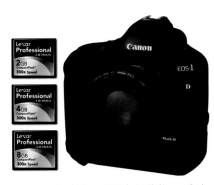

图 17 各类型 CF 卡与佳能 1D 相机

2003年7月16日,索尼的四色滤光技术(RGBE,简称"4色CCD")研发成功并投入使用,彻底奠定了摄影数字化成像技术的优势。

4色CCD,是在原来的RGB(红、绿、蓝)基础上又添加了一个E(Emerald,翡翠绿)。因为传统的RGB方式是为了适应彩色电视和显示器的颜色特性而产生的,所以实际上与人眼的视觉特性不同,经常会出现显示的颜色与实际颜色的差异。而4色CCD得到的颜色特性非常接近人眼,能够比旧型的CCD表现出更加完美的色彩,与传统胶片的色彩还原度相当。(图18)

此项技术的突破,使整个摄影行业为之震惊。与其说是惊讶4色CCD技术如何先进,不如说是对传统摄影阵地的"重要防线"瞬间土崩瓦解的一种感慨。

由此可见,摄影数字化的发展史是一部科技发展史。从一块小小的CCD的研发,到第一台数码相机的问世,再到今天庞大的摄影数字化帝国,经历短短30年,而摄影术发明至今不过169年的时间。这个发展过程曲折而又充满趣味,从美国宇航局(NASA)到索尼公司,从赛尚(Steven Sasson)到越智成之,涉及了众多国家、公司、部门、科研人员,耗费了大量的人力、物力、财力,才使得人们今天又多了一种观察世界的方式。

摄影数字化的发展史是一部商业竞争史。如果说CCD的发明,只是为了解决军事侦查及登月问题的话,那么以柯达与索尼领衔的众多研发制造企业,如佳能、尼康、富士、奥林巴斯等,面对前所未有的消费市场,无不争先恐后地推出自己的新技术、新产品,这也从侧面刺激了摄影数字化的发展进程。

摄影数字化的发展史也是一部传统摄影成像技术的没落史。从世界上第一台数码相机的诞生开始,到100万像素相机的问世,到4色CCD的研发,每一项技术的发明与应用,都步步蚕食着传统摄影的领地。现在,数码相机突破1 000万像素,成像质量直逼传统胶片,大有一种取而代之的趋势。柯达公司开始逐步停产各类民用型摄影胶片,"爱克发"和"依尔福"公司(生产传统胶片、相纸)的相继倒闭,就是明显的信号。

图18 4色CCD的色彩还原效果　　　　　　　　　　　　　　刘惠敏　摄

第四节 数码摄影的优势

在现今数码科技飞速发展的时代,数码已经融入到我们生活的方方面面。数码摄影更是现在最为流行的技术之一,它以一种革命的姿态改变了人们习以为常的观察理念和摄取方式。摄影从此不再是只按快门,而是被赋予了更多的可能性。

一、后期制作

数码摄影的魅力,就是可以让拍摄者全程自主控制从拍摄到出片的每一个细节。但要实现对细节的把握,需要对每一个细节都有充分的了解。认识到这一点,就能意识到数码摄影面临的挑战一点也不比传统摄影来得少,甚至更多。

传统摄影的成像技术决定了其拍摄方式。无论有多好的题材,一般前期拍摄时,都会尽量做到曝光准确、构图完美、用光合理。但快门按下之后,后面的事情就"与己无关"了(黑白摄影除外),拍摄反转片,尤为甚之。

这样,拍摄者的创造力会受到很大的制约,整个创作过程成为了两个人的事情,一人前期拍摄,另一人后期制作(冲洗、放大)。要知道,只有拍摄者自己完全掌控创作的全过程,才能真正的将他所有的构思、情感原原本本地表现出来。(图19)

而底片,无论是将来用于制作幻灯、扫描、喷绘、出版,还是博物馆收藏,都会因不同的设备而最终导致影像表现的偏差。这也是为什么众多摄影大师事必躬亲,对后期的暗房制作,甚至装裱都如此重视的原因,因为只有在拍摄者自己全程监控下得到的最后的照片,才是作者思想的忠实再现。

数码摄影在这一点上,具有天生的优势。由于相机行业与IT行业的长期合作,造就了数码系统的兼容性,后期制作可直接使用电脑及专业软件(如Photoshop)来进行,如调节影调、色彩控制、扣像拼贴等图像处理。这样,不但可以弥补拍摄过程中曝光、色彩、构图等技术上的缺陷,还可以根据拍摄者自己的构思,对图片进行二次创作,以达到更好的效果。(图20)

二、色彩的控制

在传统摄影中,拍摄者对色彩进行全程管理和控制的并不多,我们很少看到有能力自己后期处理彩色照片的摄影师。因为彩色胶片的冲洗、调色、放大(包括手放、机放)较之黑白暗房更为烦琐,不但需要大量的设备,且技术很难掌握。(图21)

所以,传统摄影更多研究的是拍摄过程。但胶片的化学成像是对被摄对象的模拟记录,色彩的还原程度不但与整个拍摄过程有关,还取决于胶片本身的性能以及冲扩的过程,冲扩时温度的变化或药水性能的改变,都可能使最后的结果面目全非。

而数码摄影对色彩的记录是量化的,某一像素点的颜色就是一

图19 创意摄影 耿红静 摄

图20 广告摄影 苏雪 摄

个明确的数值，只要显示或输出设备按标准调校，每次显示或输出的效果就会非常接近。对于色彩丰富但过渡平缓的图像，图像处理软件可以接近真实地计算过渡色，从而不失真地进行插值放大，所以数码摄影可以做到完美的色彩再现，非常适合于表现以连续色彩而非线条或点为要素的对象，例如，人物面部特写和花卉的拍摄。

另外，色彩控制对于广告拍摄来说是一个非常关键的因素。因为印刷和展示的需要，大多数广告照片的色彩要求非常严格，这直接影响到产品的宣传效果。传统的胶片拍摄在扫描底片的过程中，会损失大量的细节和色彩。而数码摄影所量化的色彩，可以以数值的形式呈现出来，直观而精确，几乎可以做到质量无损，给后期的印刷提供了方便。

三、保存和整理的方便、快捷

传统相机是无法给 35mm 胶片备份的。如果一定需要备份，那么有两种方法：

（1）物理备份，如制作幻灯片，但会严重损失照片质量；

（2）扫描备份，图像细节和色彩会受扫描的影响。

大部分从事传统摄影的摄影师，将照片放在盒子里存储，也有人将照片放在相册里进行存储、组织和展示。对于一个职业摄影师来说，这是一个很大的数量，如果照片或底片达到几万张甚至几十万张，整理工作将会变得异常艰苦。

而数码摄影的照片备份极其简单，可将照片拷贝到 DVD 数据光盘里，一张 DVD 光盘能够存储数千张照片。也可以将照片存储到电脑或可移动存储器上。

使用数码手段整理或查找照片也非常简便。在电脑中，可以最快的方式看到几百张以缩略图方式显示的照片，因而可以立刻找到需要的照片，也可以以文件夹的形式制作相册。

数码摄影的照片保存和整理方便、快捷，大大节约了摄影师的时间和空间，也为重要资料的保存提供了一种更为安全的方式。

图 21　广告摄影　　　　　　　　　　　　　　　　　苏雪　摄

第二章　数码器材与基本摄影技巧

第二章 数码器材与基本摄影技巧

1981 年，索尼公司正式推出了不用感光胶片的电子相机后，松下、COPAL、富士、佳能、尼康等公司也纷纷开始了电子相机的研制工作，20 世纪 90 年代，数码相机产业真正进入繁荣期。在新一轮竞赛过程中日本是佼佼者，老牌相机制造强国美国、德国和数码产品制造新秀韩国也不甘落后纷纷与之合作或自主研发，在竞争激烈的数码相机市场占有一席之地。

第一节 数码器材简介

一、数码相机结构

相机都是由镜头和机身两大部分组成。与传统相机不同的是，数码相机机身内部由 CCD、ADC（模数转换器）、MPU（微

处理器）、内置存储器、LCD（液晶显示器）、PC 卡（可移动存储器）和接口（计算机接口、电视机接口）等部分组成，通常它们都安装在数码相机的内部，也有一些数码相机的液晶显示器与相机机身分离。数码相机的镜头与传统相机完全相同，它将光线会聚到感光器件 CCD（电荷耦合器件）上。CCD 是半导体器件，它代替了普通相机中胶卷的位置，它的功能是把光信号转变为电信号。这样，数码相机就得到了对应于拍摄景物的电子图像，但是它还不能马上被送去进行计算机处理，还需要按照计算机的要求进行从模拟信号到数字信号的转换，ADC（模数转换器）器件用来执行这项工作。接下来 MPU（微处理器）对数字信号进行压缩并转化为特定的图像格式，如 JPEG 格式。最后，图像文件被存储在内置存储器中。至此，数码相机的主要工作已经完成了，剩下要做的是通过 LCD（液晶显示器）查看拍摄到的照片。

二、数码相机的分类

数码相机按照其自身结构和取景方式主要可分为三类：旁轴取景式数码相机、单镜头反光数码相机、数码后背。

1. 旁轴取景式数码相机

什么是数码旁轴相机？

旁轴相机的取景器里看到的影像与通过镜头照射到胶卷上的最后成像不完全相同，其取景系统是独立的，有独立的物镜、目镜。因为它的取景光学主轴位于摄影镜头光学主轴的旁边，并与摄影镜头光学主轴平行，所以存在着一定的视差。数码旁轴相机与传统旁轴式取景的相机取景方式相同，只是把传统旁轴相机的胶片换成电子感光成像元件。（图 22）

旁轴相机的优点：

（1）体积小、携带方便；

（2）相对单反相机快门声音轻，拍摄比较隐蔽；

（3）由于拍摄光轴与取景光轴不同，拍摄的瞬间可以看到被摄景物，能较好地把握画面效果。

旁轴相机的缺点：拍摄光轴与取景光轴不同，导致取景范围不同，所以从取景器里看到的景物跟实际拍摄到的不完全一样，有一定视差。

2. 专业旁轴数码相机

专业旁轴数码相机的代表机型是 2007 年上市的徕卡 M8 系列相机（图 23）。M 型机一直都是徕卡公司最引以为傲的产品，也是徕卡迷最向往的产品。从外形看上去，M8 与"前辈"M7 非常接近，LCD 屏幕和众多的操作按钮才会让人相信这是一台数码相机。徕卡 M8 采用一块柯达制造的 1 000 万像素的 CCD，画幅为 APS-H。

家用旁轴数码相机因很多操作都是相机自动完成的，所以这类相

图 22 专业旁轴数码相机

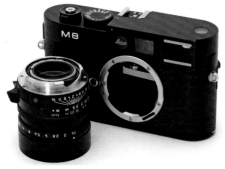

图 23 徕卡 M8

机也多被称为"傻瓜"相机。各个数码相机公司针对家用旁轴相机研发、生产投入大量精力使家用旁轴数码相机的像素提升越来越快,很多"傻瓜"相机也相继达到了 400 万、500 万乃至更高像素,时尚的外观、超高的像素、方便的操作……很好地诠释了数码相机作为数字消费类产品的本质。"傻瓜"数码相机其实都不傻,这些机器往往具有非常完善和丰富的场景模式,用户只要根据当时的拍摄环境,选择相应的拍摄模式就能拍出优秀的照片。这些相机往往具有非常优秀的外观设计,对用户的摄影能力也要求不高,因此市场需求量非常大。而现在这样的机器像素提升非常迅速,500 万像素可以带来最大为 2 560× 1 920 的输出分辨率,这样的分辨率冲印 10 英寸的相片也足够清晰。

因为家用旁轴数码相机市场占有量的竞争激烈,许多公司不断推出新研发的产品,下面介绍一些不同品牌不同价位的产品。

佳能公司是全球领先的生产影像与信息产品的综合集团。1937 年,凭借光学技术起家并以生产世界一流相机为目标的佳能公司成立。此后,佳能不断研发新技术,当前数码热潮下佳能公司继续霸占数码相机领头羊的位置,旗下数码相机型号众多。

佳能 Power Shot S 系列:S 系列就是商务机型系列。佳能 S 系列一直以来就是一个成功的系列,从 S40 开始,S 系列就为大家所熟悉。(图 24)

佳能 Power Shot G 系列:佳能 G 系列是知名的准专业机型,从 G2 开始就堪称经典,G3、G5 一直到今天的 G10,可以算是经典的延续。(图 25)

佳能 Power Shot A 系列:佳能 Power Shot A 系列的最大特点就是家用加上全能,因为基本上所有的 A 系列都具有全手动的功能,再加上低廉的价格,使 A 系列经常蝉联销量冠军的宝座。(图 26)

佳能 Digital IXUS 系列:作为时尚的代名词,年轻的朋友对 IXUS 系列数码相机情有独钟,佳能的 IXUS 系列也是一直不断地推出新机型,外观、像素、功能和性能都在不断升级中改进。(图 27)

尼康公司成立于 1917 年 7 月 25 日,它是由三家日本当时领先的光学产品制造商合并而成的,公司最初的名字叫日本光学工业株式会社。1946 年,第一台以尼康命名的小型相机成功面世。该公司随后推出的相机也都以尼康命名。其优秀的性能、专业的品质,令尼康逐渐成为全球相机市场最为知名的品牌。

尼康 P 系列:具有无线传输功能的 P 系列数码相机,外观比较时尚,并且具有 P 档和 A 档两种还算实用的手动功能。其定位是非超薄的时尚实用机器。(图 28)

尼康 L 系列:L 就代表家用相机,因为 L 就来自英文单词 Life 的第一个字母,意思就是"生命、生活、家庭",其目标人群就是普通的家庭用户。L 系列是尼康的入门级产品,其 1 000 元到 2 000 元人民币之间的价格优势非常明显。(图 29)

尼康 S 系列:尼康 S 系列源于英文中的"Style"。该系列强调时尚、简约的外观

图 24　佳能 S80

图 25　佳能 G10

图 26　佳能 A650 IS

图 27　佳能 Digital IXUS970 IS

图 28　尼康 P5100

图 29　尼康 L15

设计,紧随时代潮流,以出色时尚的外观设计赢得了广大消费者。尼康 COOLPIX 系列主要面向时尚人群。尼康 S51 加入了尼康引以自豪的 VR 光学防抖系统,保证了用户可以获得质量更加出色的照片。(图30)

索尼公司是世界上民用专业视听、通信和信息技术等领域的先导之一。索尼在数码摄影领域是一个很特殊的品牌,因为它并非专业的相机生产商,但它作为著名的家电及数码产品生产商大胆涉足数码摄影领域,却取得很大的成功(至少在市场运作方面是这样),尽管不少专业用户对索尼嗤之以鼻,但它在中国大陆的消费级相机市场占有率很高,甚至成为广大外行朋友购机之首选,这主要得益于它在家电领域培养出来的极高知名度。

索尼 T 系列:T 系列是超薄便携卡片机型,使用潜望镜头,此系列相机外形时尚、携带方便、价位适中,受到年轻人追捧。(图31)

索尼 W 系列:很难定义索尼 W 系列的相机,因为作为家用相机来看,索尼 W 系列的外形实在太突出了,这不仅表现在

体积和重量上,更重要地是 W 系列的外观设计也是非常抢眼的,硬朗的线条也适合不同人的口味。而机身的配置,W 系列与其他品牌同价位的家用相机相比,性价比更突出。(图32)

除以上三个公司外,柯达、富士、松下、奥林巴斯、卡西欧等公司也在积极研发新的家用数码相机的功能,拓展家用数码相机方面的业务,以求自身能在家用数码相机市场占有一定席位。(图33)

3. 数码单反相机

什么是数码单反相机?

数码单反相机全名为单镜头反光相机。采用单镜头反光取景方式的相机只有一个镜头,拍摄和取景是同一个镜头。进入镜头的光线通过反光镜和五棱镜的反射使摄影者可以从取景器中直接观察到镜头里的影像。从单镜头反光照相机的构造图中可以看到,光线透过镜头到达反光镜后,折射到上面的对焦屏并形成影像,透过接目镜和五棱镜,可以在观景窗中看到外面的景物。拍摄时,当按下快门钮时,反光镜便会往上弹起,软片前面的快门幕帘便同时打开,通过镜头的光线(影像)便投影到胶片上使胶片感光,之后反光镜便立即恢复原状,在观景窗中可以再次看到影像。单镜头反光相机的这种构造,确定了它是完全透过镜头对焦拍摄的,它能使观景窗中所看到的影像和胶片上的永远一样,它的取景范围和实际拍摄范围基本上一致,消除了旁轴平视取景照相机的视差现象。这些特点从学习摄影的角度来看,十分有利于直观地取景构图。单镜头反光相机还有一个很大的特点,就是可以交换不同规格的镜头。(图34)

数码单反相机把传统单反相机的胶片变成了数码感光体,所以

图30　尼康 S51

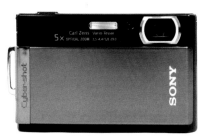

图31　索尼 T700

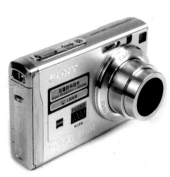

图32　索尼 W200

图33　卡西欧数码相机

图34　单反数码相机

称为数码单反相机。

数码单反相机优点如下。

(1)图像传感器的优势。

对于数码相机来说,感光元件是最重要的核心部件之一,它的大小直接关系到拍摄的效果。要想取得良好的拍摄效果,最有效的办法其实不仅仅是提高像素数,更重要的是加大 CCD 或者 CMOS 的尺寸。无论是采用 CCD 还是 CMOS,数码单反相机的传感器尺寸都远远超过了普通数码相机。因此,数码单反相机的传感器像素数不仅比较高(目前最低为 600 万像素),而且单个像素面积更是民用数码相机的四至五倍,拥有非常出色的信噪比,可以记录宽广的亮度范围。600 万像素的数码单反相机的图像质量绝对超过采用 2/3 英寸 CCD 的 800 万像素的数码相机的图像质量。(图 35)

(2)丰富的镜头选择。

数码相机作为一种集光、机、电一体化的产品,光学成像系统的性能对最终成像效果的影响也是相当重要的,拥有一只优秀的镜头对于成像的意义绝不亚于图像传感器的选择。同时,随着图像传感器、图像引擎和存储器件的成本不断降低,光学镜头在数码相机成本中所占的比重也越来越大。对于数码单反相机来讲更是如此,在传统单反相机的选择中,镜头群的丰富程度和成像质量就是摄影者选择的重要因素。到了数码时代,镜头群的保有率顺理成章地成了品牌竞争的基础。佳能、尼康等品牌都拥有庞大的自动对焦镜头群,从超广角到超长焦,从微距到柔焦,用户可以根据自己的需求选择配套

镜头。同时,由于传感器面积较大,数码单反相机比较容易得到出色的成像。更重要地是许多摄影发烧友手里,一般都有着一两只,甚至多达十几只的各种专业镜头,如果再购买数码单反相机机身,一下子就把镜头盘活了,而且和原来的传统胶片相机构成了互相补充的胶片、数码两个系统。

(3)迅捷的响应速度。

普通数码相机最大一个问题就是快门时滞较长,在抓拍时掌握不好经常会错过最精彩的瞬间。响应速度正是数码单反相机的优势,由于其对焦系统独立于成像器件之外,它们基本可以实现和传统单反相机一样的响应速度,在新闻、体育摄影中让用户得心应手。目前佳能的 EOS 1D Mark II 和尼康 D2H 均能达到每秒 8 张的连拍速度,足以媲美传统胶片相机。

(4)卓越的手控能力。

虽说如今的相机自动拍摄的功能是越来越强了,但是拍摄时由于环境、拍摄对象的情况是千变万化的,因此对摄影有一定要求的用户是不会仅仅满足于使用自

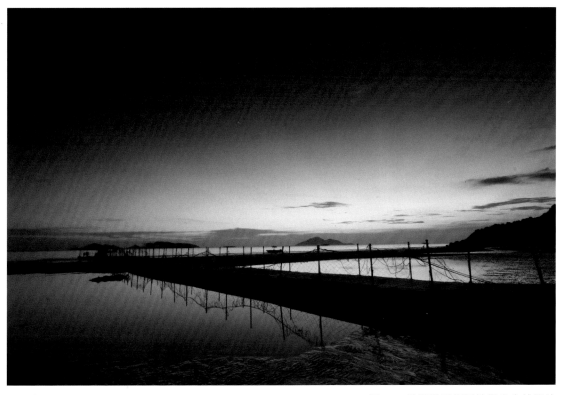

图 35 单反数码相机拍摄出来的照片

图 36　D3 和 D300CCD 的对比

图 37　佳能 EOS 5D

图 38　EOS 1Ds Mark Ⅲ

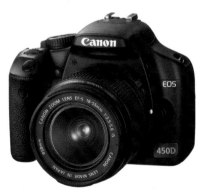

图 39　佳能 450D

动模式拍摄的。这就要求数码相机同样具有手动调节的能力,让用户能够根据不同的情况进行调节,以取得最佳的拍摄效果。因此具有手动调节功能也就成为数码单反相机必须具备的功能,也是其专业性的代表。而在众多的手动功能中曝光和白平衡是两个重要的方面。当拍摄时自动测光系统无法准确地判断拍摄环境的光线情况和色温时,就需要用户根据自己的经验来进行判断,通过手动来进行强制调整,以取得更好的拍摄效果。这也是数码单反相机专业性的体现,如 EOS 10D 能够以每次 100K 为基准调整色温值,帮助拍摄者得到最佳的效果。

(5)丰富的附件。

数码单反相机和普通数码相机的一个重要的区别就是它具有很强的扩展性,除了能够继续使用偏振镜等附加镜片和可换镜头之外,还可以使用专业的闪光灯,以及其他的一些辅助设备,以增强其适应各种环境的能力。比如大功率闪光灯、环型微距闪光灯、电池手柄、定时遥控器,这些丰富的附件让数码单反相机可以适应各种独特的需求,而普通的数码相机则大大逊色。

数码单反相机的缺点如下。

(1)拍摄照片的瞬间,取景器会被挡住。由于被遮挡的时间只是刹那间的事情,因此这对于立即复位的反光镜来说并不是什么主要问题。但是,又引出了一些偶然性问题。例如,在使用频闪光拍摄时,将不能通过取景器看到频闪装置是否闪光正常。

(2)反光镜运动的噪声。在需要安静的场所这可能会成为重要问题。由于测距取景式相机中没有突然阻挡光路的移动反光镜,所以不会产生这种噪声。

(3)相机的振动,即由反光镜的翻起动作所造成的相机整体的运动。假设用 1/500 秒的快门速度进行拍摄,那么不必担心,这种振动不会被察觉。但是,如果以较低的快门速度拍摄一幅精确照片的话,比如在微弱的光线下使用远摄镜头进行拍摄时,这种振动对成像就可能有影响。

按照数码感光体的大小可把数码单反相机分成全画幅相机和非全画幅相机。

全画幅相机:所谓全画幅是针对传统 135 胶卷的尺寸(24mm×36mm)来说的,大部分的数码单反感光成像元件尺寸都比 135 胶卷的尺寸小,全画幅数码单反的感光成像元件的尺寸和 135 胶卷的尺寸相同。而感光成像元件的尺寸越大,相机捕捉下来的图像细节也就越丰富。每一个感光点的面可以排列得更加舒缓,保证了传输过程中更为清晰的画面细节,色彩层次也就更丰富。通过尼康 D3 和 D300 的感光成像元件尺寸的大小对比,能清晰地看到全画幅相机和非全画幅相机的区别。(图 36)

目前有佳能、尼康、索尼三家公司生产全画幅相机。

佳能公司生产的全画幅相机比较有代表性的是 EOS 5D、EOS 1Ds Mark Ⅲ。(图 37、图 38)佳能公司生产的非全画幅相机比较有代表性的是 450D、400D 等。(图 39)

2005 年 8 月 26 日,佳能(中国)有限公司在上海发布的 EOS 5D,作为准专业机器具有 1280 万像素并使用 35mm 全画幅 CMOS 图像感应器。除了全画幅,EOS 5D 还可以用每秒连拍 3 张的速度连续拍摄 60 张最佳质量的 JPEG 照片。

佳能 EOS 1Ds Mark Ⅲ 的设计精益求精,机身做工极为出色,虽然外形不算时尚却十分大气。EOS 1Ds Mark Ⅲ 的尺寸为 150mm×160mm×80mm,其重量才约为 1.025kg,机身采用轻量坚硬的镁合金材质,坚固而轻便。

EOS 1Ds Mark Ⅲ 具有十分出色的防尘防水性能,可以在雨中拍摄。佳能 EOS 1Ds Mark Ⅲ 采用 2 110 万像素全画幅 CMOS 图像感应器,CMOS 尺寸为 36mm×24mm。对于家用来说,2 110 万像素并没有什么实际意义,但是对于专业摄影师来说,EOS 1Ds Mark Ⅲ 两千万像素级别的画像输出的意义非常重大。

佳能 450D 数码相机是佳能公司生产的一款非全画幅相机,采用了全黑的外壳,其定位为入门级单反相机。该款相机快门速度范围为 1/4000 秒~1/60 秒,感光度范围为 ISO 100~1600,机身装有 EOS 综合除尘系统,最多可以每秒 3.5 张的速度进行连拍。此外为了方便用户操作,它还配备了遥控功能。

尼康公司生产的全画幅相机比较有代表性的是 D700、D3。尼康公司生产的非全画幅相机比较有代表性的是 D70、D80 等。(图 40、图 41)

D700 是尼康推出的新一代全幅数码单反相机,这款机型定位于准专业 APS-C 数码单反和专业全幅单反 D3 之间,所以可以称之为准专业全幅单反。性能上,这款机型在大多数方面可以算作全画幅相机,只是部分性能和机身上的配置要差一些,虽然如此,这也算是一款令人满意的全幅机型。尼康 D700 机身是尼康 D300 机身做少许改动而成,同样采用了镁合金材质的外壳、底盘和反光镜箱,不仅可降低机身重量,还具有优越的耐用性。值得一提的是,尼康开发和制造的快门单元,其快门叶片是由新材料制成,保证了 D700 相机的快门在极端环境中有很长的使用寿命。

D3 配备的影像感应器是尼康开发的 CMOS 型感应器,成像面积为 36.0mm×23.9mm,即通常所称的"35mm 全幅尺寸"。具有 1 210 万有效像素,标准设置下感光度范围为 ISO 200~6400。在图像处理系统方面采用了综合的数字影像处理概念 EXPEED,它是尼康所积累的知识和技术的继承与优化。D3 所提供的高图像品质和高速图像处理能力,是传统的数码单反相机还无法实现的。(图 42)

D3 能以每秒约 9 张的速度连续拍摄 1 210 万像素的图像。此外,选择[DX 格式(24×16)](510 万像素)时,每秒可拍摄约 11 张。图像品质、感光度和速度所具有的这些先进特征,使 D3 能满足专业摄影师的需要。

尼康 D80 是 D70S 的升级版本,针对 D79S 的缺陷加以改进。D80 采用 1 020 万像素 CCD 传感器。感光度调整范围为ISO100~1600。快门为 30~1/4000 秒。可进行每秒 3 张连拍,最多可以拍摄

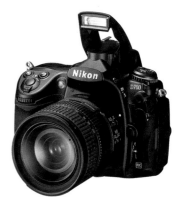

图 40 尼康 D900

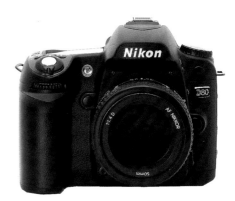

图 41 尼康 D80

图 42 尼康 D3

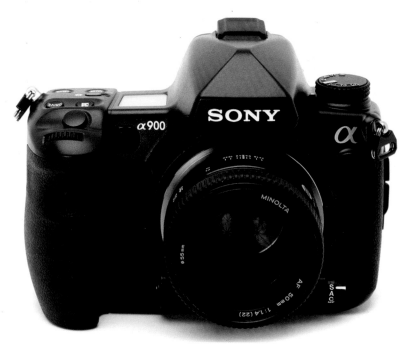

图 43　索尼 α900

100 张 JPEG 或最多 6 张 RAW 格式的照片。尼康 D80 机身设计比较小巧,重量约 585g。D80 的设计定位是单反相机中段产品,适用范围是摄影爱好者及摄影专业的学生。

索尼公司生产的全画幅相机是 α900,作为索尼第一款全画幅机身,采用了机身手柄分离设计,机身采用铝镁合金制成,具有良好的防尘防水性能。机身肩部首次安装了液晶屏幕,但是尺寸较小,背面采用了一块 3 英寸(约 7.62cm)的液晶屏,像素为 92 万。索尼 α900 采用全画幅尺寸的 2400 万像素的 CMOS,这块 CMOS 的分辨率为 6048×4032,感光度范围为 ISO200～3200,快门速度范围为 30～

1/8000 秒。索尼 α900 传承了索尼单反相机机身防抖这一特点,但是与以往不同的是,它是首款全画幅机身防抖相机。(图 43)

3. 数码后背

数码后背又称数码机背,由图像传感器和数字处理系统等部分组成,与普通数码相机相比,数码后背最大的不同在于没有镜头及快门等结构,只有附加于其他传统相机机身上才能拍摄使用的装置。数码后背主要附加在中画幅相机或大画幅相机上使用,使原本使用胶片的相机也可以进行数字化拍摄。与单反数码相机和便携式数码相机相比,加用数码后背的相机体积大,灵活性相对较差,价格高,但像素水平往往非常高,图像传感器的面积也非常大,成像效果惊人。这类产品主要运用在要求苛刻的商业摄影及广告摄影方面。(图 44)

三、镜头

数码相机的成像画质主要取决于镜头、感光成像元件两个部件。其中,镜头是外部光线的主要接收源,它的质量直接影响着成像的清晰度和鲜明度。镜头的结构一般由多片正透镜、负透镜、胶合透镜组以及固定这些光学元件的金属部件、电子元件、镜筒组成。传统相机镜头在解像力、色彩还原、图像层次等方面都已经达到很高标准,数码相机镜头系统主要延续了传统相机镜头的成熟技术。

镜头的种类和厂家众多,价格和质量又良莠不齐,所以选择一款合适的镜头对拍摄出优秀的照片至关重要。目前比较著名的生产镜头厂家有德国的卡尔蔡司、徕卡、施耐德,日本的佳能、尼康等公司。

德国生产的相机镜头以卡尔蔡司为代表。

图 44　数码后背

卡尔蔡司是德国的老牌光学厂家,已有一百多年的历史,许多摄影师以拥有卡尔蔡司镜头为荣。这个老牌的光学厂家生产世界上屈指可数的高品质透镜。卡尔蔡司镜头分辨率高,颜色还原出色,几乎没有四角失真现象。其忠实地提供高品质以及独有的色彩还原和成像特点令全世界的摄影家及爱好者们爱不释手。

图46　卡尔蔡司镜头

由于卡尔蔡司名气太大,其他镜头品牌如罗墩斯德和施耐德等都好像默默无闻。其实在德国的光学传统工业里曾经出现过大量的优秀品牌,但在卡尔蔡司的垄断下大多没落了。但罗墩斯德和施奈德靠着自己一流的设计也还占有一定市场。(图45、图46)

日本生产镜头的厂家主要以佳能和尼康两大公司为代表。

作为日本最大的相机生产公司的佳能公司和尼康公司,一直以来在研发推广机身的同时对相机镜头投入同样的精力。佳能公司和尼康公司生产的尼克尔镜头以其优异的成像能力和性价比在相机镜头领域占有大量市场。(图47)

图47　日系镜头

以全画幅单反相机为例,不同的镜头焦距可把镜头大致分为三类:标准镜头、广角镜头、长焦镜头。

1. 标准镜头

标准镜头的焦距一般为50mm左右,视角与人眼接近,拍摄的景物基本不变形,并且机械质量好,坚固耐用。用标准镜头拍摄的照片,画面景物透视比较符合人们的视觉习惯。(图48)

2. 广角镜头

广角镜头的焦距比标准镜头短,也称短焦镜头,根据焦距的长短又可分为广角镜头和超广角镜头。广角镜头的特点是焦距短、视角大、拍摄范围广。在比较狭窄的空间里使用广角镜头,可以尽可能地扩大拍摄范围,在有限的物距内拍摄出大的场面。广角镜头还能加大画面透视、夸大前景、夸大景物纵深感、突出画面主题以及景深比较大等特点,所以在拍摄风光、城市等需要大景深、大视角的照片时需要用广角镜头。(图49)

图48　标准镜头

3. 长焦镜头

焦距比标准镜头长的称为长焦镜头,根据不同的焦距又可分为中长焦和超长焦。其特点是:焦距比较长、视角小、景深比较小。适合拍摄一些不便于靠近的物体,比如野生动物等,可获得神态自然、逼真的画面效果。也可利用长焦距镜头景深比较小的特点,虚化被摄主题前后比较杂乱的环境从而使主题突出,这种特点多用在人物、花卉摄影上。(图50)

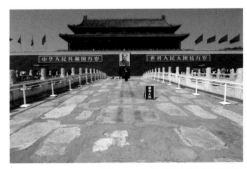

图49　广角镜头的拍摄照片

图45　卡尔蔡司的标志

图50　长焦镜头

四、数码相机的感光成像和储存

1. 数码相机的感光成像

数码相机感光元件是数码相机的核心。传统相机用胶片来记录影像,而数码相机用感光元件来记录影像。目前数码相机的核心成像部件有两种:一种是广泛使用的 CCD(电荷耦合);另一种是 CMOS(互补金属氧化物导体)。

什么是 CCD 以及 CCD 的工作原理?

CCD 就是电荷耦合器件图像传感器,它是由一种高感光度的半导体材料制成,能把光线转变成电荷,通过模数转换器芯片转换成数字信号,数字信号经过压缩以后由相机内部的闪速存储器或内置硬盘卡保存。CCD 由许多感光单位组成,

图 51 CCD

图 52 CMOS

图 53 CF 卡(左)和 SD 卡(右)

通常以百万像素为单位。当 CCD 表面受到光线照射时,每个感光单位会将电荷反映在组件上,所有的感光单位所产生的信号加在一起,就构成了一幅完整的画面。(图 51)

什么是 CMOS 以及 CMOS 的工作原理?

CMOS 就是互补性氧化金属半导体,与 CCD 一样同为在数码相机中可记录光线变化的半导体。CMOS 的制造技术主要是利用硅和锗这两种元素所做成的半导体,使其在 CMOS 上共存着 N 和 P 级,这两个互补效应所产生的电流即可被处理芯片记录和解读成影像。(图 52)

CCD 和 CMOS 的区别是什么?

由于 CCD 成像质量高,到目前为止,市面上绝大多数的数码相机都使用 CCD 作为感光成像元件。但 CCD 制作工艺复杂、造价高,并且为了提供优异的影像品质,以较高的电源消耗作为代价。在相同分辨率下 CMOS 价格比 CCD 便宜,且 CMOS 的电源消耗量比 CCD 低。

2. 数码影像的储存

数码相机将图像信号转换为数据文件保存在磁介质设备或者光记录介质上。如果说数码相机是电脑的主机,那么存储卡相当于电脑的硬盘。数码相机的照片储存体是储存卡,虽然储存卡的种类不尽相同,但它们有个基本的共性就是可以重复使用,并不占用空间。储存卡除了可以储存图像信息文件外,还可以储存其他类型的文件,通过 USB 和计算机相连,就成了一个移动硬盘。

储存介质大概有 CF 卡、SD 卡、SM 卡、记忆棒和小硬盘等种类,当今常用的储存介质为 CF 卡和 SD 卡。(图 53)

CF 卡最早的标准是由 SanDisk 公司于 1994 年推出的。CF 卡采用闪存技术,是一种稳定的存储解决方案,它不需要电池来维持其中存储的数据。对所保存的数据来说,CF 卡具有比传统的磁盘驱动器的安全性和保护性都更高、更优异的条件,使得大多数数码相机选择以 CF 卡作为其首选的存储介质。

SD 卡是一种基于半导体快闪记忆器的新一代记忆设备。SD 卡由松下、东芝及 SanDisk 公司于 1999 年共同开发研制。它拥有高记忆容量、快速数据传输率,以及很好的移动灵活性和安全性。

第二节 数码相机的拍摄技巧

一、摄影光线

光是一种主动力量,它孕育了摄影艺术。PHOTOGRAPHY 便是用光描绘之意。摄影是光线的艺术,无论什么摄影题材或者拍摄什么内容,无论传统摄影或者数码摄影,光线都是其不可缺少的造型因素。通过光,摄影形成了自成体系的造型方式,也决定了画面的表述意图;通过光,不仅使摄影区别于其他姊妹艺术,同时在摄影家之间,也产生了他们各自的艺术风格。

1. 光线的物理特性

光是一种能的形式,是电磁波谱的一部分。波谱中的其他射线包括:红外线、无线电波、γ射线和X射线等。光就类似这些射线,只不过人们的眼睛能看到,明显些。而其他一些射线,人们能感觉到,但是是不可见的。X射线、紫外线和红外线,人们根本看不见它们,但却可以利用它们拍出照片。就像波的运动那样,电磁射线以振动方式传播。

波长——从一个波峰到另一个波峰(或波谷)的距离决定了它的种类,波长的范围可以长至几百公里,也可以短至几微米。光波波长属中等范围,但其波长也微细到需要百万分之一毫米(微米,μm)来量度。波长除了决定人们是否看见此种射线外,还可决定其颜色。例如波长短的光($40\mu m$)是紫色,波长长的光($700\ \mu m$)是红色。所以人们看见彩虹的颜色顺序是按其波长排列的。如果将彩虹的各种颜色,包括所有间色,加以混合,就会得到白色,这就与棱镜那样的分离器一样,可以将白色分离成构成它的各种颜色。

2. 光的三原色

为了方便,一般将光谱分为三个部分,就是普通所知光的三个"原色"——红色、绿色和蓝色。这三种颜色若按同等比例混合,则构成白色,若混合稍有比例上的变化,则不会出现白色。因此可以通过将完整光谱中的一部分色光或其他所有色光从白色光中分离开,从而获得特殊色彩的光,此工作可以利用滤色镜完成。只让原色中的红色通过的滤色镜,会将蓝色和绿色吸收。蓝色和绿色混合后,构成红色的互补色,即蓝绿色。(图54、图55)

色温:它是对假想物体热度的量度概念,也就是用来计算光线颜色成分的方法。这是19世纪末由英国物理学家洛德·开尔文所创立的,他制定出了一整套色温计算法,而其具体界定的标准是基于以一黑体辐射器所发出来的波长。开尔文认为,假定某一纯黑物体,能够将落在其上的所有热量吸收,而没有损失,同时又能够将热量生成的能量全部以"光"的形式释放出来的话,它便会因受到不同的热力而变成不同的颜色。例如,当黑体受到的热力相当于 $500\sim550℃$ 时,就会变成暗红色,达到 $1050\sim1150℃$ 时,就会变成黄色……因而,光源的颜色成分是与该黑体所受的热力温度相对应的。

图54　光的三原色示意图

图55　光的三原色　孙默涵　摄

21

3. 光在摄影中的性质

光的强度:表示光的强弱。它随光源能量和距离的变化而变化。光的强度可以从亮到暗,这一点适用于任何光源。例如,在无云的天气里,中午的日光非常强,在风沙弥漫的天气里,光线昏暗。夜间可以说没有光。人工光源的强度,则随着它的瓦数不同而有所变化。

光的质量:表示光的方向及其散播方式,如通常所说的散射光、直射光等。光可以是从灼热的光源发出的直射光,如不受云雾遮挡的日光,从聚光灯、摄影灯和闪光灯发出的直射人工光;或者是从被照射物体表面反射的散射光,如雾天或阴天的日光,从墙壁、天花板或其他反射光的物体表面反射出来的人工光;或者是在灼热的光源前加上柔光器形成的散射光。

光的颜色:光随不同的光的本源,并随它穿越的物质的不同而变化出多种色彩。在自然光与白炽灯光或电子闪光灯作用下的色彩不同,而且阳光本身的色彩,也随大气条件和一天时辰的变化而变化。例如,清晨和傍晚的光线就不太适合日光型胶片,用这种胶片拍出的照片要比眼睛看到的景物偏黄或偏红。此外,室外阴影处的日光通常有些偏蓝。

4. 自然光

自然光即自然界天然的光源,以及其照射的天空、地面、建筑等其他环境所反射形成的非人工光源。对初学摄影者来说,自然光虽然采用方便,然而却是一种较难对付的光线,尤其是在进行彩色摄影时,这种难度更大。这是因为自然光是变化不定、难以预料的。它不仅在亮度上不断变化,而且颜色也在不断变化,这却是很难觉察,实际上也是无法精确地测量的。

(1)晨曦:薄雾蒙蒙的清晨,常常预示着是一个晴朗的日子,此时往往有着绝佳的光线条件。在这种光线条件下拍摄,色温会不断变暖,被摄物体经过金灿灿的阳光照射,会变成一种令人愉快的暖色调物体。晴朗的早晨光线明亮,阳光照射的角度很低,从而可以拍摄出高反差和色彩饱和的照片。在这种时刻拍摄,如何正确地掌握曝光量是一个主要的问题。一般来说,测光不是取决于强光部分或阴影部分,而是取决于所要突出的主体部分。通常最好是测量强光和阴影部分之间的平均光。(图56)

(2)正午:一般不适宜在室外拍照,尤其是在夏季。如果在正午烈日下拍摄浅色的被摄物,阳光会淹没被摄物的所有层次。此外,正午拍摄,太阳正处在最高点,因而被摄物的阴影很短,几乎没有。

(3)薄雾天气:在阳光直射的情况下拍摄的照片,给人以明快和清晰的感觉。但在薄雾情况下拍摄的照片,却能产生出截然不同的效果。它给人以变幻莫测的梦幻般的感觉,就像汽车司机在雾天开车一样,眼前白茫茫一片。此时拍摄的照片中,被摄物的层次、亮光和阴影都被淹没了。远雾可以柔和风景照片的背景部分,但同时又能使照片的前景部位显得更为引人注目,从而使前景部位的被摄物与背景明显地分开。在雾气适度的条件下使用去雾镜会对摄影有所帮助。(图57)

(4)阴沉多云的天气:摄影者最为烦恼的是遇上阴沉多云的天气,因为这种天气拍摄出的照片缺乏阴影和反差,光线效果也不好,而且景深一般很浅,被摄物也显得非常平淡。如果天空变化较小,可用反差滤光镜以增添黑白照片的拍摄效果。如果拍摄彩色照片,可用渐变滤光镜。曝光量可直接参照测光表读数,因为光线很

图56 晨曦光线　　　吴延军 摄

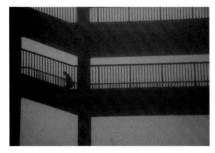

图57 薄雾天气　　　仝丹奇 摄

平淡,无需用补助光。如果要靠强光和阴影来烘托拍摄效果,千万不要在阴沉多云的情况下拍摄。(图58)

一般摄影家总认为,强烈的阳光是拍摄时最难对付的光线之一。因为在直射的阳光下摄影,会使照片的画面显得十分刺眼,使阴影部位和强光部位产生如同聚光灯照明那样的明显界限。因此,拍出的照片反差很大,色调范围显得很窄,阴影部位和强光部位没有什么其他色调。他们还告诫摄影者千万不要用直射的阳光拍摄人像,因为这种光线会使脸部的缺陷明显地暴露出来,并使被摄者睁不开眼睛,因而造成皮肤起皱等现象。

(5)薄云:天空最佳的拍摄时间是上午10点以前,下午2点以后。如果此时天空有薄云的话,拍摄效果还会更好些。因为薄云下的阳光较为柔和,而且被摄物有明显的阴影,却又不十分刺眼。透过薄云的阳光犹如一面巨大的漫射柔光镜,它能使照片的阴暗部位之间起到渐变的作用。这种光线相当强,它能够产生和突出被摄物的阴影部分,可作为人像摄影的造型光。但它却不能产生这种阴影——即无法埋没被摄物中的任何细节。然而,如果采用的是彩色胶卷,则则这种光线拍摄出的照片,不如在直射光线下拍摄的鲜艳。(图59)

(6)下午:以往人们总认为,下午的光线以日落时为最佳,其实这是陈旧的观念,因为在日落前也有许多很好的拍摄机会。中午过后,太阳就慢慢地西下了,此时有许多从侧面拍摄的机会,这样拍摄出的照片有立体感。太阳已降得很低时,还可以拍摄逆光照片,被摄物则近乎于剪影,而背景则是曝光正确的天空。如果希望背景部分曝光量过度,而主体的曝光正确,则可开大两级光圈。(图60)

(7)天黑以后:对有些摄影师来说,当太阳消失在地平线上,夕阳的最后一抹余辉消失的时候,才是拍摄的最好时机。此时的天空呈深蓝色,街上华灯初上,景色十分优美。但拍摄动作一定要快,因为这一情景持续的时间很短。拍摄时最好用日光型胶卷平衡色温,它能拍出天空的自然色调,并能映出建筑物和大街上的钨丝灯的暖色光。

5. 反光板的运用

(1)白色反光板:白色反光板反射的光线非常微妙。由于它的反光性能不是很强,所以其效果显得柔和而自然。需要稍微加一点光时,使用这种反光板对阴影部位的细节进行补光。这种情况经常发生在单项光源,例如在单灯、室内自然光照明时使用,这样可以让阴影部位的细节更多一点。

(2)银色反光板:由于银色反光板比较明亮且光滑如镜。它能产生更明亮的光。银色反光板是最常用的一种反光板。

这种反光板的效果很容易在被摄者眼睛里映现出来,从而产生一种大而明亮的反射光。当阴天时或光线主要从被摄者的头上方射过来时,可使用这种反光板。把它直接放在被摄者的脸下方,让它刚好在相机视角之外,把光反射到被摄者脸上。白色反光板则不具备如此强的作用。

图58　多云天气　卜秀娇　摄

图59　透过薄云的光线　卜秀娇　摄

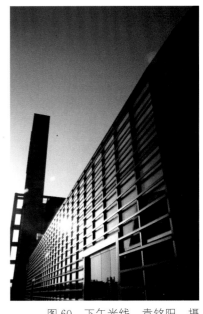

图60　下午光线　袁铭阳　摄

23

用银色反光板要小心处理,不能补光过度。过度补光会破坏主光的效果。

(3)金色反光板:在日光条件下一般使用金色反光板补光。与银色反光板一样,它像光滑的镜子似地反射光线,但是与冷调的银色反光板相反,它产生的光线色调较暖。在明亮的阳光下拍摄逆光人像时,用金色反光板从侧面和稍高处把光线反射到被摄者的脸上。这种反光板有两个

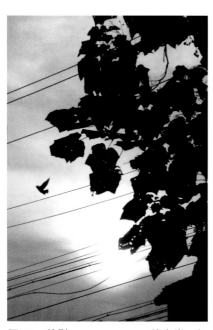

图61 剪影 　　　　　 姜卓岩 摄

图62 摄影构图 　　　　 李霞 摄

作用:一是可以得到能照射到被摄者脸上的定向光线,并且还能使被摄者脸部的曝光增加一档;二是可以减少从背景到前景的曝光差别,这样不会使背景曝光过度。

6. 摄影光线的运用

(1)高调摄影:色调高的照片,主体色调范围狭窄,主要介于中灰到白色这个范围,最多有一个小区域色调较暗,不会有真正的深色调出现。高的色调效果与光的控制、曝光和拍摄过程,以及与后期的印像过程有密切关系。首先,要减少色调范围,就得选择适当的主体。能产生高色调的主体本身就是中等的或是明亮的色调占支配地位,或者本身处于充满微粒反射的明亮环境中,这种环境对光能起到过滤或漫射的作用,限制了色调范围。背景照明应是明亮的或白色的,以消除其他灯光引起的阴影,一般比主体照明还要强。主体本身的照明也应该是无影的,光的亮度大,但是柔和,而且来自各方。将所有的灯离主体远一些,主灯位置要尽量接近相机。要利用辅助光和反光板消除主灯光产生的阴影,拍摄时可以适当过量曝光。在黑白摄影作品中,高调摄影的作品是以白到浅灰的影调层次占了画面的绝大部分,加上少量的深黑影调。高调作品给人以明朗、纯洁、轻快的感觉,但随着主题内容和环境变化,也会产生惨淡、空虚、悲哀的感觉。

(2)低调摄影:低调摄影的处理方法,刚好和高调摄影相反。拍出的照片大部分是黑色和中等色调,明亮区较弱,以突出总的低色调效果。拍摄的主体本身色调要昏暗,再衬以深色的背景。在布光时,既要考虑主体造型色调效果要暗,又要按需要将阴影部分的细节表现出来。除了制造个别明亮部分外,尽量避免将灯的位置放于主体的前方,也要避免直接的侧面光形成太多的阴影。拍摄低调照片时,要求曝光准确,既要在阴影部分看到一些细节,又不能使两部分过于鲜明。低调作品以深灰至黑的影调层次占了画面的绝大部分,少量的白色起着影调反差作用。低调作品形成凝重、庄严和刚毅的感觉,但在某种环境下,它又会给人以黑暗、阴森、恐惧之感。

(3)剪影效果:在这种效果中,主体完全黑暗,衬以明亮的或白色的背景。在布光时,将灯光只照明背景,让所有的光都避开主体,主体应放得离背景远一些,这样可以尽量避免背景的照明光泄露在主体上,形成光亮边缘。如果能将背景的照明范围刚好控制在主体之后,则可进一步减少背景光照到主体的可能。拍人像剪影时,可选择侧面拍摄,会更容易表现出主体的外轮廓。(图61)

二、摄影构图

摄影艺术创作,在很大的程度上,构图决定着构思的实现,决定着作品的成功。因此,研究摄影构图的实质,就在于帮助创作者从周围丰富多彩的事物中选择典型的生活素材,并赋予它鲜明的造型形式,创作出具有深刻思想内容与完美形式的摄影艺术作品。(图62)

1.明确主题

拍摄前必须首先明确主题,主题是什么,要表现什么。主题确定后才能决定用什么造型手段来表现。主题或者说内容,具有决定作用,内容决定形式。主题是老人,一般采用低调处理;主题是青年护士,一般采用高调处理;商业摄影中,以"动感地带"为主题,用年轻的模特较好,而如用中年的模特则不会有好的效果。主题确定后还要对主题进行提炼,利用各种造型手段来塑造主题。哪些作为陪衬的和对比的进入了画面,哪些要删掉,删不掉的要设法虚掉。前景和背景如何处理,地平线如何安排,视觉中心放在哪里,如何用光,用什么角度拍摄,色彩如何搭配,用冷调还是暖调等都要仔细考虑。总之,要用一切造型手段,把主题塑造得简明、突出。选择拍摄点是构图的关键。一般拍摄前要变化多个角度观察,会有不同的发现。

2.景别

景别是指摄影画面所包含场景的容量大小,包括从远景到特写的变化。景别的划分没有固定的格式和截然的分界线,而是以被摄景物在画面上表现与展示的规模及人们的习惯认识为依据大致划分的,是与具体拍摄对象的场景相对而言的。(图63)

(1)远景:在摄影构图中,远景展现的是自然界辽阔的景物,被摄景物范围广阔而深远。不仅表现场景中的主要景物,也同时展现具体的环境及其之间的联系和整体气势,而往往忽略细节的表现。中国古代画论中就有"远取其势"之说,因此,远景擅长表现的是整体气势。远景画面的拍摄要点在于"取势",表现景物的整体气势。在拍摄取景时,要大处着眼、大块落墨,把握住画面整体结构,并使其化繁为简,舍弃细部与细节的追求与表现。(图64)

(2)全景:全景表现被摄对象的全貌及所处环境的特征。它的取景范围比远景范围小,主体在画面中完整而突出,并通过具体环境气氛来烘托主体对象。全景画面雄浑壮阔、气魄宏大、构图丰满充实、毫无空泛之感。因此,在全景照片中,构图要求严格。既要突出主体,又要处理好主体与环境之间的关系,使其融为一体,相辅相成,相互映照。在风光摄影中的全景照片中,要把握住大山川的整体形态,如扭曲、延伸、转折,表现出层峦起伏、深远缠绵的气概。

(3)中景:中景的被摄景物介于全景与近景之间,表现范围是被摄景物的主要部位。中景的特点是强调表现人与人、人与物、物与物之间的关系。中景以情节取胜,情节是中景画面主要表达的内容。中景是新闻摄影、人物摄影、生活摄影中最常用的一种景别。

(4)近景:近景在于突出表现被摄对象重要部位的主要特征,主要是对人物的神态、特征、表情等细微之处作具体细微而深刻的刻画,并突出质感,使其得到细腻的表现。

(5)特写:特写较近景的取景范围更进一步缩小,是把被摄景物的某一局部充满画面,使其更集中突出地展现在画面上。而且要求在神、形与质感上刻画得更加细腻,使之更加传神。特写也有

图63 中景 姜卓岩 摄

图64 远景 袁铭阳 摄

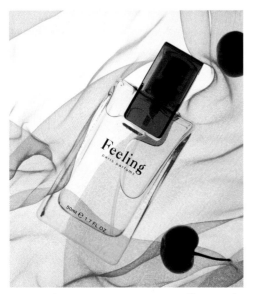

图 65　特写　　　　　　　　徐曼丽　摄

图 66　仰拍　　　　　　　　徐曼丽　摄

"不完整"的完整,是通过对社会生活某一事物的高度提炼,使之传达作者的观点和情感。由于特写减去了多余的形象,大胆的残缺使画面更为简洁,主体形象的面积增大了,随之使形象意义的输出功率也为之增大,观者的感受也大大增强了。这一切,关键在于作者的艺术修养。(图 65)

3. 拍摄角度

摄影构图离不开对客观对象拍摄角度的观察。取景时,对角度的设定,往往决定最后的观众的视觉感受。

(1)俯视拍摄:俯视拍摄使地平线升高或者消失,主体或景物与广阔的空间相比显得渺小。有登上山顶一览众山小之感,能展示巨大的空间效果。适于表现辽阔的原野等,在大型体育运动和文艺表演中常用俯拍。人像摄影中俯拍运用不当会对人的形象起到丑化作用,除非人的面部有上窄上宽的缺陷外,一般不用。

(2)仰角拍摄:仰拍可以造成很低的地平线,使杂乱的背景淹没在地平线以下,天空留了很大的面积,前景高大,主体突出,能够改变前后景物的自然比例,造成一种异常的透视效果。舞台的跳跃、体育的跳高,都常采用仰角拍摄,这种拍摄方法可将有限的高度极大的夸张。仰拍某些竖立的物体或高大的建筑,可以获得挺拔直立、刺破青天的效果。拍摄人物活动的场面能获得朝气蓬勃、升腾向上的效果,可以突出表现人物形象的高大和纠正人脸上宽下窄的缺陷。仰角大小与拍摄距离有关,距离近仰角大,透视变化大;距离远,仰角小,透视变化小。如果运用不当,会造成严重变形,损害被摄人物的形象,或产生高楼后倾歪倒的效果。(图 66)

(3)水平拍摄:这种拍摄效果接近于人们观察事物的习惯,其透视感比较正常,不会使被摄对象因透视变形而遭到损害或歪曲。拍摄人像时,凡是人物面部结构正常的都可采用水平拍摄,它可以使五官端正的脸型得到比较好的表现。平拍适于表现具有明显线条结构或有规则的图案的物体。水平拍摄的不足是,往往把处于同一水平线上的各种景物相对地压缩在一起,缺乏空间透视效果,不利于层次感的表现。

第三章　数码暗房

第三章　数码暗房

第一节　图像处理软件

在数码相机大行其道的年代,数码暗房理所当然地成为了摄影爱好者一件必不可少的工具。几乎每本介绍数码摄影的书都会提到图像编辑软件。这些软件是整个数码暗房操作过程中组成的一部分,为了用于打印或者其他用途,需要用计算机和软件从相机里获取图像,然后对图像文件进行储存、管理、归类、增强、调整。与传统暗房提供了人们对传统照片的大量控制一样,使用图片编辑软件的数码暗房提供了对电子图像的大量控制。

当今市面上有大量的图片编辑软件,从专业软件到业余软件,每种都有自己的特点。针对摄影初学者和爱好者,介绍一些好用的业余软件和专业软件。(图67)

图67　数码创意摄影

一、自带软件

购买数码相机时附带了一些软件,这些软件通常是专用的,针对某种相机设计的。摄影初学者和爱好者首先应该了解自带软件有哪些功能。有了使用经验后,就可以了解软件的优缺点,可以减少或者确定今后需要用的图像编辑软件。

二、业余软件

1)Paint Shop Pro

Paint Shop Pro 是一款功能比较强大的图像编辑软件,它提供了大量其他专业类软件才有的工具,包括数量众多的滤镜和图画刷、两幅图像之间的色彩匹配、模版还有"层"的功能。

同时 Paint Shop Pro 还提供了很多可方便使用的功能,如自动调整色彩平衡、对比度和饱和度,消除小的划痕,旧照片褪色修正,用于提高压缩比,JPEG 图像质量的人造景物修饰等。总而言之,Paint Shop Pro 是一种可以满足摄影初学者和爱好者需求的图像编辑软件。

2)Microsoft Digital Image Pro

微软的向导界面选项能指导用户完成各种任务,提供了大量创造性表现图像的方法。这是一款提供许多功能的强大的图像处理软件。只有少数几个图像处理增强工具的功能值得关注,包括只能去除多余的物体、可以控制精确效果的纯化模板、增加填充闪光和减少逆光、喷雾器、减少瑕疵和人物画面上污点的混合刷、修正红眼等。当然它还有一些常用的功能,如修正色彩、对比度和亮度的功能,以及一些新的功能。

Microsoft Digital Image Pro 提供许多产生特殊效果的工具和滤镜。有照片和艺术刷,可以制作图像的边界、镶边、框架的工具。也可以从众多的照片中挑选照片来制作日历、相册、传单、贺卡、明信片、邀请函等。Microsoft Digital Image Pro 尤其适合喜欢许多特殊效果、方案和有趣功能的家庭使用。由于软件提供了大量的增强功能,特别是人物画面选项,也吸引了一些摄影发烧友。

三、专业软件

Adobe Photoshop CS

Adobe 公司的 Photoshop 软件很长时间居于世界领先的数码图像编辑软件地位,许多图像处理的高级发烧友和大多数的专业摄影师都在使用这一软件的不同版本。Photoshop CS 是一个通用

的、强大的软件版本,提供了许多强大的工具,用于对图像实现自动的、简单的、综合的完全控制。但是专业软件与业余软件相比,在使用上复杂许多。(图 68)

Adobe Photoshop CS 不仅提供了图像设计者、出版编辑、商业工作室想要的功能,而且提供了许多面向摄影师的功能。软件提供了许多调整图像的简单途径,例如,提供了自动对比度、自动平衡、自动色彩修正、去除红眼的工具等,同时还提供了可以实现人们任何需要的功能的高级工具。

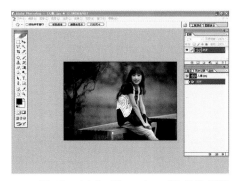

图 68　Adobe Photoshop CS 操作界面

Photoshop 可以提供人们需要的图像控制,以下是软件功能的大体介绍。

(1)相对其他软件能更好地支持"层"。

(2)一些润饰工具,能够很专业、很容易地去除灰尘、划痕、污点等缺陷。

(3)100 多种滤镜,可以改变或处理图像的所有参数。

(4)大量的色彩修整工具。

(5)阴影、高亮区域调整工具,可以修改动态范围,增加或减少高亮或阴影区的细节,不改变中间颜色的细节。

(6)独特的彩色通道调整。

以上这些特点只是这款专业软件的外表特点,下节详细介绍其操作和使用。

第二节　数码暗房的基本操作

一、减裁与重构

日常生活中,人们拍摄的数码相片大部分都是比较完美的,而就算有点瑕疵,也可以通过对数码相片进行初步处理来完善。数码相片的初步处理包括对照片的尺寸进行调整和重构、颜色调整及调节影调和特殊效果等。

图 69　调整照片尺寸第一步

首先,应该如何调整照片的尺寸呢?

第一步:启动 Photoshop CS 软件,用快捷键【Ctrl＋O】弹出【打开】对话框。(图 69)

第二步:在【打开】对话框中选取文件的访问路径,预览图片和图片大小。

第三步:执行菜单命令【图像】→【图像大小】,弹出【图像大小】对话框。(图 70)

第四步:勾选【约束比例】选项,保持图像长宽比,在宽度和高度栏中填入合适的数值,选择合适的尺寸单位,分辨率需要根据图片的用途来确定。对于在网上发布或者在计算机屏幕上显示的图片,分辨率选择"72 像素/英寸"即可,用于打印或者印刷的图片一般设置分辨率为"35 像素/英寸"。

第五步:数码照片的宽高比例一般是 4∶3,用于网上冲印的数码图片,如果图片不符合冲印规格,应将图片按比例适当剪裁。在

图 70　调整照片尺寸第三步

图72 调整照片尺寸第六步

图73 调整照片尺寸第八步

图74 要校正的照片

工具箱中选择裁切工具进行参数设置(图71)。参数项中的数值表示的是裁切后生成的图像参数,并控制当前裁切区的长宽比,并非表示当前裁切区的大小。

第六步:使用裁切工具,从图片左上角向右下角按住鼠标左键拉动,选出图片的理想构图。被裁切的部分图像在图片文件中显示为"暗调"。(图72)

第七步:按下【Enter】键确定,即可完成裁切图片。

第八步:裁切工具的作用是选择图像中特定的区域,裁切掉其余的图像,生成固定大小的图像,裁切参数中的分辨率根据裁切后的图片用途确定。如图73所示,设置裁切后的图像大小为宽12cm、高9cm。选择合适的裁切区后,按下【Enter】键确定,完成裁切,通过菜单命令【图像】→【图像大小】可以查看裁切后的图像大小等属性。

第九步:选择菜单命令【文件】→【保存为】,设置文件名,将改变大小后的文件另存到合适的位置。

二、颜色调整

一些高档次的数码相机中色彩的还原功能做的还是很到位的,但是也不可避免地有一些偏色的图像出现,更何况低档次的数码相机。面对这样的情况应该怎样校正照片的偏色呢?(图74)

在Photoshop CS软件中打开图像,看到图像明显偏蓝色,整体上看如同加了一个蓝色的滤镜。

打开【直方图】面板(图75),用原色显示所有通道的颜色信息。从直方图中可以看出,图像中的蓝色布满了整幅图像。根据色彩原理,颜色是按照色环排列的。从色环中可以看出,蓝紫色是黄色的

图71 调整照片尺寸第五步

图75 【直方图】面板

互补色。橙色是蓝色的互补色,紫红色是绿色的互补色。由色彩理论的补色知识,减少一种颜色就是增加另外一种颜色。例如,在增加黄色的同时,蓝紫色就相应地减少了。图像中照片偏蓝色,只要相应地增加蓝色的互补色——橙色即可。

1. 利用【色彩平衡】来修正色彩

第一步:打开需要处理的数码照片,利用快捷键【Ctrl+B】打开【色彩平衡】对话框。(图76)

第二步:将黄色、蓝色对应的滑标向左拉动,照片的色彩得到了一定的改善。(图77)

第三步:在【色彩平衡】选项中可以分别勾选"暗调"和"高光",分别调节图像的阴影和高光部分的色彩。校正后的图像如图78所示。

2. 利用色阶来修正图像

第一步:利用快捷键【Ctrl+L】弹出【色阶】对话框。(图79)

第二步:利用【色阶】对话框里面的吸管工具。

设置黑场,将图像中最黑的颜色作为一个采样点,该点的颜色设置为R=G=B=0,背景设置成黑色。(图80)

设置灰点,将图像中灰色的一点作为一个采样点,该点的颜色设置为R=G=B=1。(图81)

图76 修正色彩第一步

图77 修正色彩第二步

图78 修正色彩第三步

图79 修正图像第一步

图80 修正图像设置黑场

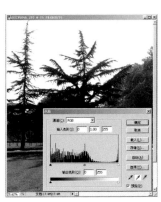
图81 修正图像设置灰点

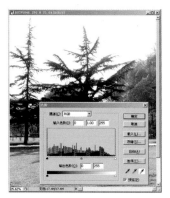

图 82　修正图像设置白场

图 83　效果图

设置白场,将图像中最白的一点作为采样点,该点的颜色设置为 R＝G＝B＝225,背景设置成白色。(图 82)

在校正图像的时候要充分利用这三个取样工具。一种采样工具不行就另外的采样工具,一般遵循【设置黑场】→【设置白场】→【设置灰点】的顺序进行。准确选取取样点是关键,在进行校正的时候,可多选取取样点,通过预览观察图像效果,直到满意为止。(图 83)

3.调整照片的对比度

为了让照片达到最佳效果,可以通过调整对比度、颜色曲线、色彩平衡等来调整。

调整对比度

第一步:打开需要处理的照片。该照片色彩不够鲜明,整体显得比较模糊。(图 84)

第二步:在【图层】面板中单击图像调整的按钮,创建新的填充或者调整图层按钮,弹出【创建新的填充或调整图层】对话框。

第三步:在对话框中选择【色阶】,弹出【色阶】对话框。(图 85)

第四步:向右拖动直方图下面的黑色滑块,向左拖动直方图下面的白色滑块。

图 84　需要处理的照片

图 85　【色阶】对话框

图 86　需要处理的照片

图 87　调整曲线第三步

图 88　调整曲线第四步

调整颜色曲线

第一步:按快捷键【Ctrl＋O】打开需要处理的数码照片。这张照片偏灰,进行适当的调整。(图 86)

第二步:执行菜单命令【图像】→【调整】→【曲线】命令,打开【曲线】对话框。

第三步:用鼠标按住曲线的上方,轻微向上拉动曲线,同时观察图像的变化,可以看到图像变亮。(图 87)

第四步:用鼠标按住曲线的下方,轻微向下拉动,同时观察图像的变化。(图 88)

同样的效果也可以选择设置黑场吸管在图像中的最暗处点击;选择设置白场吸管在图像中的最亮处点击。

第五步:点击【确定】按钮完成调整。曲线的黑白场操作与色阶的操作十分类似。S 形曲线扩大了图像的明暗部的像素范围,即提高了图像的反差效果。

调整色彩平衡

第一步:打开需要处理的数码照片。

第二步:执行菜单命令【图像】→【调整】→【色彩平衡】,弹出【色彩平衡】对话框。(图 89)

第三步:将【色彩平衡】选项改为【高光】,将第二个滑块向右侧拉动。(图 90)

现在看到的图像颜色明显好转了。在没有专业的色彩理论知识的情况下,可以勾选【预览】选项一边调节参数一边观察图像的变化。

三、特殊效果

数码图片由于数码感应器的固有原因,100％数码图片的锐度不高。但是,锐度可以通过【锐化】来调整。而 Photoshop CS 的 USM 锐化功能无疑是最为好用的工具。使用 USM 锐化功能需要注意以下几点。

图 89　【色彩平衡】对话框

图 90　调整色彩平衡第三步

图 91　需要处理的照片

图 92　制作倒影第二步

图 93　制作倒影第四步

图 94　制作倒影第五步

第一，切忌对全图锐化。全面锐化，效果提升不多，而文件的体积却会大增。正确的做法是运用选区，只对焦点范围内的区域进行锐化。

第二，锐化一定要在裁切、尺寸调整和颜色调整等完成后进行。因为这些操作和图片的大小都会改变图片的锐度。

第三，佳能推荐的 USM 锐化参数（300,0.3,0）。对于 3072×2048 以上像素的图片，可以从 0～500 大胆调整"数量"，但是要慎重调整"半径"的像素数，尤其对大于 0.3 的值要特别的谨慎。

第四，锐化过程是不可逆的，因此不保留 raw 文件时，如无打印等特别需求最好不要对图片进行锐化。大的半径数值和阈值可以调整画面的对比情况，但调整同样不可逆，因此最好保存重要图片的 raw 格式，并在 raw 文件中完成调整。

1. 制作倒影

第一步：打开需要处理的数码照片。（图 91）

第二步：使用矩形选框工具 ，框选出需要倒影的部分，按下【Ctrl＋C】复制该选区，再按【Ctrl＋V】将该选区粘贴到新图层。（图 92）

第三步：按下【Ctrl＋T】对该选区进行适当的压缩，并单击鼠标右键，在弹出的菜单中选择【垂直翻转】，最后移动到合适的位置，双击鼠标确认变换。

第四步：为倒影添加水波效果。选择【倒影】层为当前层。选择【滤镜】→【扭曲】→【波纹】，打开【波纹】对话框，设置【数量】为120％，【大小】为【大】。（图 93）

第五步：选择【滤镜】→【模糊】→【动感模糊】，设置【角度】为90°，【距离】为 8 像素。（图 94）

第六步：选择【图像】→【调整】→【色相/饱和度】，适当调高【饱和度】，降低【明度】。

完成图像。（图 95）

图 95　完成后的图像

2. 模拟钢笔水彩画

第一步：打开需要处理的数码照片。（图 96）

第二步：在【图层】面板中拖曳照片所在的背景层到【新建图层】按钮上，复制两层，上层为钢笔画层，下层为水彩画层。

第三步：对【钢笔画】层处理如下。

（1）选择【滤镜】→【锐化】→【USM 锐化】，设置【数量】为300%，【半径】为 2.8 像素，【阈值】为 0 色阶。

（2）选择【图像】→【调整】→【阈值】，设置【阈值色阶】为 240。

（3）选择【滤镜】→【模糊】→【特殊模糊】，设置参数如图 97 所示。

（4）选择【图像】→【调整】→【反相】，显示钢笔画层的最终效果。（图 98）

第四步：对【水彩画】层的处理如下。选择【滤镜】→【艺术效果】→【调色刀】。设置参数如图 99 所示。

第五步：对钢笔画层的图层混合模式设置为【正片叠底】。完成图像。

3. 添加彩虹效果

第一步：打开需要处理的数码照片。

第二步：新建一个图层，选择【渐变工具】并选择【透明彩虹】的渐变方式。（图100）

第三步：在新建图层【图层 1】中垂直拖动鼠标，产生一条彩虹的色带，然后按住【Ctrl＋T】，调整彩虹的大小、形状和位置，再双击鼠标确定变换。

第五步：选择【橡皮擦】工具把彩虹的多余部分擦去，注意彩虹与物体的交界处要细致处理。（图 101）

第六步：画面中的彩虹还比较生硬，在【图层】面板中隐藏【图层 1】，在【通道】

图 96 需要处理的照片

图 97 特殊模糊参数设置

图 98 反相后的照片

图 99 设置调色刀参数

图 100 选择渐变方式

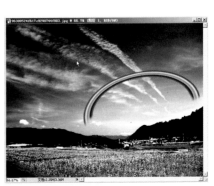

图 101 用【橡皮擦】处理

图102　添加图层蒙版

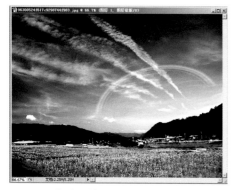

图103　完成后的图像

图104　创建选区

图105　径向模糊参数设置

面板中将【蓝】通道拖动到下方【创建新通道】按钮上,生成【蓝副本】通道。

第七步:按住【Ctrl】键同时单击【蓝副本】,得到该通道的选区。选择【RGB】通道,返回【图层】面板中选择【图层1】,然后单击下方【添加图层蒙版】按钮,如图102所示。

第八步:选择混合模式为【滤色】,【不透明度】为50%,完成图像。(图103)

4. 模拟急速变焦镜头效果

第一步:打开需要处理的数码照片。

第二步:按快捷键【M】选择【椭圆】选框工具,设置【羽化】参数为25像素,在图像中创建选区。也可以用【套索工具】选出不规则的选区。(图104)

第三步:按组合键【Ctrl+Shift+I】反选。

第四步:执行菜单命令【滤镜】→【模糊】→【径向模糊】命令,弹出【径向模糊】对话框,参数设置如图105所示,按【确认】按钮确认。

第五步:按【Ctrl+D】取消选择,按组合键【Ctrl+Shift+L】执行【自动色阶】命令,调整色阶,最后效果如图106所示。

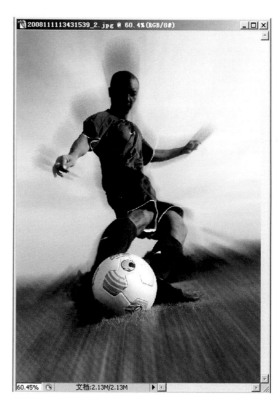

图106　完成后的图像

四、调节影调

Photoshop CS 软件众多的功能为把彩色照片变成黑白照片提供了多种途径,产生的效果也有一定的差别。

1.彩色照片变成黑白照片

第一步:打开需要处理的数码照片。

第二步:执行菜单命令【图像】→【调整】→【去色】,图片就变成了黑白的。(图107)

这种方法最简单,但是效果不是很理想。颜色去掉后,图像显得很不饱满。

第三步:可以通过下面的步骤来调整。按组合键【Ctrl＋Z】还原去色。

第四步:用鼠标分别单击【红】、【绿】、【蓝】通道,可以得到不同通道的灰度图像。(图108)

第五步:选择合适通道的灰度图像,用鼠标右键单击该通道,弹出【通道操作】菜单。

第六步:选择【复制通道】命令,弹出【复制通道】对话框,在【文档】下拉列表中选择【新建】命令。(图109)

第七步:由上述操作新建了一个只有一个通道的"Alpha1"的文件。

第八步:执行菜单命令【图像】→【模式】→【灰度】将图像转换成灰度图像。

执行菜单命令【图像】→【模式】→【RGB】将图像转换成 RGB 图像。保存即可。该方法的好处是提供给用户三种选择,在切换通道时,可预览到灰度图像的效果。(图110)

第九步:关闭新建的文件。按组合键【Ctrl＋～】选择 RGB 通道,恢复显示彩色图像。

图 108　通道

图 109　复制通道

图 107　去色

图 110　转换成 RGB 图像

图 111　选择【黑色到白色】渐变

图 112　效果图

在图层面板下选择创建【填充或调整】图层的图标,弹出【创建填充或调整图层】菜单。

第十步:在【创建填充或调整图层】菜单中,选择【渐变映射】,弹出【渐变映射】对话框。

【仿色】添加随机杂色以平滑渐变填充的外观减少带宽效果。

【反向】切换渐变填充的方向以反方向渐变映射。

第十一步:在渐变样本中选择【黑色到白色】渐变。(图 111)

第十二步:按【确认】按钮确定,效果完成(图 112)。该种方向生成的黑白照片,色调比较丰满。

2. 制作怀旧照片

双色调图像是指使用两种颜色呈现出来的灰度图像效果。采用这种方法可以提高图片的细节层次和色彩深度。

第一步:打开需要处理的数码照片。(图 113)

第二步:执行菜单命令【图像】→【模式】→【灰度】。

第三步:执行菜单命令【图像】→【模式】→【双色调】,弹出【双色调】对话框。

在【双色调】对话框中,提供了四种着色方式:单色、双色、三色、四色。

第四步:在【双色调选项】对话框中,类型选择双色框,并单击【油墨 1】和【油墨 2】后面的色块图标,会弹出拾色器。

第五步:在拾色器中选择合适的颜色,按【确定】按钮确定(图 114)。

勾选【预览】选项,可以观察到图像的效果。

第六步:单击【油墨 1】后面的曲线图标,会弹出【双色调曲线】对话框,在此可以调节图像的阶调。(图 115)

图 113　需要处理的照片

图 114　选择颜色

图 115　【双色调曲线】对话框

第七步：分别调节【油墨 1】和【油墨 2】的双色调曲线。（图 116）

第八步：按【确定】按钮确定。（图 117）

3. 在黑白照片中保留部分彩色

第一步：打开需要处理的数码照片。（图 118）

第二步：在【通道】面板中，在红、绿、蓝三个通道中任选一个通道，在这里选择绿色通道，用鼠标右键单击【绿色】通道，在弹出的菜单中选择【复制通道】，进入【复制通道】对话框。

第三步：在【复制通道】对话框的【文档】下拉列表中选择【新建】命令。

第四步：按【确定】按钮确定，新建文件如图 119 所示。

第五步：这只是 Alpha 图像，需要将其转换成 RGB 图像才可以与原来的图像进行合成。执行菜单命令【图像】→【模式】→【灰度】将图像转换成灰度模式。然后再执行菜单命令【图像】→【模式】→【RGB】命令将图像再转换成 RGB 图像，图像的效果没有改

变，但其颜色模式已变成了 RGB 模式。

第六步：按组合键【Ctrl＋A】全选，按组合键【Ctrl＋C】复制图像。按组合键【Ctrl＋Tab】切换到文件中，组合键【Ctrl＋V】粘贴【图层 1】中；或者用鼠标直接将图像拖动到文件中。完成粘贴后，将文件关闭。

第八步：使用橡皮擦工具（图 120）擦除【图层 1】图像的一部分。

仔细擦除物体的边缘，对于不同的地方，需要使用不同直径的笔刷，还要根据实际情况调节笔刷的硬度值，以适应图像的需要，完整的擦除效果如图 121 所示。

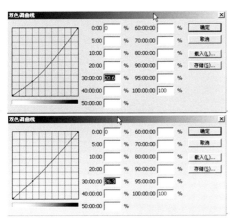

图 116　双色调曲线对话框

图 117　完成后的图像

图 118　需要处理的照片

图 119　新建文件

图 120　橡皮擦工具

图 121　完成后的效果图

第四章　　数码摄影文化

第四章　数码摄影文化

图122　《老照片》封面

改革开放几十年使人们的生活处于一个新旧交替、浮躁多变的生存空间里。创新欲望的使然、科学技术的发展、精神领域的拓新让整个社会都义无反顾地投入到摆脱传统和自我否定的潮流中。但在纷杂无序的竞争下，往往会产生一种社会性的迷茫——路在何方？数码摄影亦在此之列。

本章通过数码摄影文化的大视野分别从目前整个社会、整个行业的几个方面进行探讨，反思原委，寻觅方向。

第一节　"读图时代"

一、什么是"读图时代"

许多人误以为，"读图时代"是个舶来之物。其实，"读图时代"是一个纯正的 Made in China 的词语。

1996年底，山东画报出版社出版的《老照片》问世即获好评。有人以为《老照片》走红是一种世纪末的怀旧情绪使然。但从文化和出版角度看，这里边却隐含一个大众文化新高潮即将崛起的讯息——"读图时代"的到来。果然，至1999年底，媒体称，该系列书开启了中国出版业的"读图时代"。(图122)

1997年，辽宁人民出版社推出了《红镜头》。此后，多家出版社跟进出版了黑、黄、蓝、金等一系列"镜头"书，为"读图时代"的到来做好了良好的气氛铺垫。(图123)

1998年，策划人钟洁玲出版了从台湾引进的包括《国际互联网》、《女权主义》等在内的《红风车经典漫画丛书》。

为了推广这套以图文并茂的方式介绍当时的流行思潮和风云人物的图书，她提出了"读图时代"的概念。当时，该套书的序为钟健夫的《读图时代》，跋为杨小彦的《读图时代之我见》。

作家冯骥才先生在《读图时代》一文中写道："古人有读画一词，即所谓画中有诗，诗是不能看出来而只能读出来的，故称读画。"(图124)

所谓"读"亦可理解为意会，领悟。从画中领悟作者的心思意境，心已然成诗。时下，"图像"一词大行其道，"画"只是"图像"中的一个分支而已。但古代读画，今日读图，异曲同工。

而今读的是什么？不但是心思意境，更多的是信息，大量的为我所用的信息。而信息，在此之前，只能通过文字、书籍来获取。

复旦大学新闻学院孙玮教授曾经讲过："读图时代的到来是一个不可逆转的趋势，它体现了后现代文化对于知识的一种解构，也是现代审美的一种要求。"诚然，孙玮先生的话多了几分哲学色彩，

图123　《黑镜头》封面

图124　画中百味，无须言表

但不难看出的是读图时代的确来了。

二、中国的第一次"读图时代"

根据冯骥才先生的《读图时代》所述,近代中国的第一个"读图时代",可以追溯到20世纪初。

清朝末年,全国以北平、上海、广州等为代表的城市,规模迅速扩大,人口激增,随之而来的是普通市民阶层壮大,大众文化涌现高潮。不少报纸随报赠送一种石印的画页。页面所画的大都是时事新闻,一目了然,不识字的人也一样可以看懂,颇受普通民众欢迎。至辛亥革命前就已达到七十多种,这便是最早的"画报"。就其社会普及范围和所包含的内容,是同时期任何文字书籍所不能替代的。

与此同时,中国美术的一个新画种——漫画出现了(从清末画报上的"讽画"发展为20世纪二三十年代报刊上的漫画)。(图125)

紧接着在1925年,上海世界书局推出了"连环画"的图画形式。

加之大量的早期广告、海报充斥着大街小巷,各种形式的图画纷纷登场。在没有现代化媒体的那个年代,这琳琅满目的图画的确给

图125　早期报纸漫画

了人们巨大的愉悦感和信息量。(图 126)

这一时期受技术、成本等各方面因素的影响,摄影不管是作为一种大众传播手段也好,还是艺术表现形式也好,都没有形成规模,摄影作品只是作为报刊的时事新闻图片使用,且数量较少。

图 126 老上海的香烟广告

所以,这个"读图时代"的图像局限性很大,摄影介入少,而图片传播形式往往以大小报刊、广告牌为主,且普及范围仍主要分布在当时的大城市,中小城市及边远地区因为媒体和商业的缺乏而不在此之列。换句话说,这个"读图时代"并未改变整个社会、整个国家的文化传播和信息获取方式。

三、数码摄影推动了第二次"读图时代"的到来

在改革开放三十年后,中国经济和文化的发展突飞猛进。如今,不管走在城市还是乡镇,大街还是小巷,放眼望去,看到的文字寥寥无几,却充斥着大量的图片。街边各类杂志,如《国家地理》、《三联生活周刊》、《男人装》、《新周刊》等,无一例外都是图文并茂、色彩艳丽。而街边的广告招牌、霓虹灯箱,甚至公交车车身上亦是图片的海洋。(图 127、图 128)

如果说,上一个"读图时代"是一个文化发展与阅读传统变革的预演,那么当下的中国就真真正正的走进了"读图时代"。

1. 传统摄影的"抢班夺权"

自 1902 年梁启超先生创办的《新民丛报》(历史上第一个刊登照片的中文出版物)中使用摄影照片之始,传统摄影得到了极大的发展。随着成像技术和传播媒体的革新,获得照片的成本也渐渐降低。

随着社会发展、信息量的爆发、生活节奏的加快,普通民众迫切需要获取大量的信息,而传统的图画作为载体工具已经无法在信息的广泛性、真实性、及时性上满足这一需求。而以传统摄影为主

图 127 天津路 　　　　　　　　　　　　　　　　　王楠　摄

图128 图片无处不在 王楠 摄

体的现代图像全方位的介入，逐渐取而代之，担当起这一重要角色。

当摄影照片较之图画的快捷方便、及时真实、成本低廉等优势逐渐显露，并迅速扩散到新闻媒体、广告宣传、书籍杂志等各个领域的时候，其对大众的视觉影响力已经深入人心，甚至足以和文字相抗衡。(图129)

中山大学杨小彦教授的《读图时代之我见》一文中提到："人们越是拥有一种先进的摄影手段，就越觉得图像本身的平民性质和普及范围是多么的不可思议，越觉得读图本身可以获得独特的欢愉。读图时代就是这样不可避免地来到了我们的生活当中。等我们意识到已经被成千上万的图片所包围时，等我们已经习惯于读图时，才明白图的概念已经变得如此宽泛和没有国界，图已经成为千变万化的足以和文字抗衡的另一类存在，成了文字真正意义上的'异化物'。"

2. 数码摄影的强势登场

就在民众对摄影图片的感觉从陌生转换为依赖，而且依赖到无以复加的地步之时，新的问题产生了——传统摄影相对烦琐的操作与后期出片，也逐渐跟不上整个社会信息需求的步伐。由于使用胶片导致其后期扫描扩印的复杂程序，亦是崇尚"时间如金"的社会各行业所无法认可的。人们迫切地需要一种可以快速获取的可靠图像，且马上能够投入使用的拍摄方式。

这就是数码摄影。从1974年第一张数码照片诞生开始，数码

摄影这一新奇的成像方式似乎就一直等待着，等待着相关数字技术的成熟。而当数字技术在成像质量及传播方式上有了质

图129 图片中蕴涵大量的信息

45

的突破后,数码摄影便强势登场了。

无论是在民用领域还是在专业领域,数码摄影无须更换胶片、大储存量、可靠的成像、即拍即看、快捷的输出和应用等优点,使之较传统摄影更加方便,更有效率。随着数字化产品的成本降低,数码摄影的普及化成为现实。当获取照片并投入使用可在极短时间内完成时,那图片的数量不难想象的会以几何倍数激增。

这种数量上的变化,最终的结果就是

图130 互联网图片

整个社会的信息读取方式的颠覆。原本人们看到的文字新闻,取而代之的是各种摄影图片;原本人们看到的产品文字介绍,取而代之的是充斥在大街小巷的广告招牌;原本厚厚的日记本,取而代之的是各种情绪洋溢的电子相册……

另外,数码相机的小型化与互联网技术的研发,为以图片为载体的信息扩散提供了技术上的可能。如果说高像素的专业数码相机受新闻工作者、广告摄影师等专业人士的关注的话,那么不断被研发与普及的卡片式小型数码相机,则更受大众们的亲睐。精致而小巧,成像快捷的优势,使人们携带和使用都很方便。此外,随着电脑及互联网技术的不断升级,使得图片从拍摄到上传电脑再发送到世界各个角落的时间缩短到几分钟甚至几秒钟,如此的方便、高效,也正符合了当今世界快节奏的信息传播模式。(图130)

相应地,人们的生活习惯也发生了转变。人们迫不及待地购买和携带专业或非专业的数码相机,出入各种场合,参加各种活动,甚至工作。从而留下了大量的有用或没用的信息——图片。这些信息迅速通过放印或互联网,传递到其他人面前,使相干或不相干的人们"共享"。

如此循环,周而复始。人们与图片产生了互动,甚至"共生"的模式。这样,图片的地位由作为文字辅助到图文并茂,再到图片为主、文字为辅的转变业已完成,可以说社会、文化进入了真正意义上的"读图时代"。(图131)

图131 平遥摄影节作品

图132　街景　王楠　摄

第二节　数码摄影的困惑

世界著名摄影家赫尔穆特·纽顿曾经说过："知识分子热衷于讨论摄影的意义，于是摄影师按下快门的手越来越犹疑，这种情况发展下去，可能导致摄影两极分化，到最后只剩下两种人：新闻摄影师和哲学家。"

一、图像泛滥——失守的珍惜图像的艺术传统

在这个"读图时代"，为了满足和引导社会大众对信息的需要，摄影师们每时每刻都在创造着大量的图像。从农村到城市，从室内到室外，从网络到现实，图像的蔓延速度超出人们的想象。

如此密集的视觉信息铺天盖地而来，受众又会受到何种影响呢？人们也许会对某些图像留下深刻的印象，但更多的是视而不见，自主地忽略掉许多纷杂的信息。可无论有心或无心，人们总会对这些呈现在面前的图像投以匆匆一瞥。而就在这一瞬间，一些信息以看似不经意的方式刺激着人们的大脑，使人们对这些信息进行分析筛选，对某些信息留下了潜移默化的印象。书本、街道，甚至擦肩而过的车身上，都暗含着这样或者那样的信息。这导致人们对图像见惯不怪，以至于认为信息之载体——图像，近乎于泛滥。（图132）

那么图像泛滥的原因到底是什么，该如何面对呢？

1. 摄影与传统图像

传统图像，顾名思义，像刻画在甲骨上的象形符号，描绘在陶罐、墓室、岩壁以及绢帛上的图画，直到后期油画、版画、水墨画、纤维画等，都可称为图像。（图133）

图像的诞生原早于语言与文字两大信息载体，而其相较语言和文字而言，具有真实、具体、直观和生动的特点，使得它所提供的信息，比现实更超脱、更理想、更自由。从发现阿尔泰米拉洞穴中保存的岩画至今上万年来，人类一刻也没有对图像停止过探索。随着时间的推移，图像从内涵到形式，已经发展到空前的高度。

图133　骨雕上的象形符号

47

重视图像,也是人类历来的传统,每一种视觉艺术形式的诞生,都伴随着无数的成功和失败,也衍生了许多流派,诞生了许多大师。人们仔细的保存下其中的优秀作品,放入博物馆、美术馆收藏,使得后人可以欣赏美妙的作品,感受作者的心灵。这种保存优秀作品的习惯,潜移默化的影响到后世的作者,使他们对作品的优劣甚为在乎。不成功的作品,即被抛弃,甚至销毁。力求完美的心态,影响着各个视觉艺术门类,作者们总是缓慢的创作出少而精的作品,希望得到认可,力求流芳百世。

另外,传统图像艺术作品的制作成本非常高,作者不但要有专门的工具,还要耗费大量的时间和精力进行制作。这促成了人们对传统图像的认可及尊重,也使得传统视觉图像具有极高的文化价值和社会价值。

逐渐地,人们形成了一种珍惜图像的艺术传统。(图134)

图134 中国美术馆馆内展品

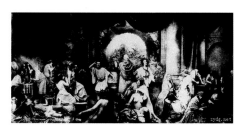

图135 《人生的两条路》 雷兰达 摄

而这一传统,在摄影的出现后,依然没有改变。纵然前苏联艺术家亚历山大·罗钦可在接触摄影后,宣称"绘画已死",但人们终究没有看到绘画的终结,而作为传统图像的代表——油画,至今依然备受推崇。

为什么呢?

其实,同为起源于西方的视觉艺术形式,摄影与油画有着许多直接或间接的延续关系。只是出于各自文化特权的利益,而淡化了这种关系。尽管两者在表面形式上,有较大的差异,但实际则不然。

从摄影史的角度来看,摄影在诞生之初,没有自己发展方向的时候,是追随油画进行创作的,即画意摄影。

表面上摄影似乎以一种迫不得已的趋附来直接攫取油画的精华,如构图和用光,有的甚至整幅模仿。

从深层次剖析,摄影依然在效仿着传统图像的精神,仍旧维护着珍惜图像的艺术传统。因为,传统图像艺术含有绝对的文化权威地位,这种为世人广泛认可的、富含智慧的表现形式,虽不及建筑和雕塑那样历经沧桑,但比一般的工艺品显得更加高尚典雅。油画,特别是古典油画往往为世人所喜爱,为上流社会所推崇,也是迄今为止保存、收藏得最多,价格最昂贵的传统图像艺术形式,同样也是人类珍惜图像的艺术传统的象征。

可以说,摄影选择效仿油画,一方面出于同为平面视觉图像表现形式;另一方面,则是更加看重油画本身的那种坚守珍惜传统图像的高贵品质。(图135)

2. 摄影的本质——记录

当摄影发展到脱离绘画,走自己道路的时候,摄影的本质,更加突显了其珍惜图像的原则。

摄影是什么?这是自摄影诞生之初就一直在争论的问题。正如苏珊·桑塔格(Susan Sontag)在著作《论摄影》(书原名《on photography》)一书中提到的:摄影应被视作"真实地表达"的摄影还是被视作忠实的记录的摄影。现在普遍的摄影评论家认为,摄影的本质就是记录。当然,记录本身有着太多解释,从卡蒂埃·布列松(Henri Cartier-Bresson)到罗伯特·弗兰克(Robert Frank),再到贝歇尔夫妇(Bernd&Hilla Becher),从"决定性瞬间"到"摄影类型学",都是对记录的不同定义。

抛开以上这些繁杂的摄影理论术语,回到摄影的功能来看,感光材料和机械原理注定了摄影天生的优势——复制。现在的相机可以轻而易举地复制出人们能看到的任何东西,无论是大到宇宙,还是小到细胞,几乎可以原封不动将其印在一张相纸上,而不需要太多的时间和精力。当人们需要记住一些人、物或者事的时候,摄影的这一优势,被赋予了新的使命,就是记录。随着时间的推移,周遭每时每刻有太多的事情发生,有太多的事物在改变,人们需要把某些事物记录下来,回忆也好,研究也罢,至少需要一个看得见的图像作为参考,这远比语言和文字所包含的信息更直接、更全面、更真实。

当摄影作为一种科技被发明的时候，操作复杂且成本昂贵。在那个印刷技术不发达的年代，一张摄影图片，从拍摄到暗房冲洗，需要经过数道程序，这使得每一张摄影图片都弥足珍贵。很快，摄影成为上流社会的达官贵人的宠物，普通百姓根本无法接触，只能远远地看着。而当时其用途大约分两种：①人像，用做记忆的保存；②记录一些建筑、风光以及集会场所。而恰恰是这些在当时看似无多大艺术价值的图像，提供给了人们今天研究当时建筑、服饰、民风等许多人文科学的机会和宝贵资料。这些资料没有史学家的华丽辞藻，没有流浪诗人的口头传诵，只是一张张实实在在的图像，其中的视觉信息，既丰富且直观。这也就是为什么说摄影潜在的维护了珍惜图像的艺术传统。

随着摄影的发展，纪实摄影出现了。摄影家不再是漫无目的地去拍摄，而是有目的地将事物记录下来，展示给世人，引发世人的关注。而这些图像，也成为珍贵的史料，成为人类了解世界的一扇窗户，也成为人类的财富。

例如，著名的纪实摄影家罗伯特·卡帕(Robert Capa)，这个唯一一个和士兵第一时间登陆诺曼底的摄影师，拍摄了大量的战地纪实图片。一本《失焦》，展示了战争的惨烈和许多不为人知的战争细节，如同史诗般展示在世人面前，让人们了解那个烽火连天年代的历史原貌。(图136)

而如今，人们所看到的大多数关于第二次世界大战诺曼底登陆的影视剧中，所涉及的场景、战争效果、服饰等细节，甚至是整个战场的雄浑惨烈的感觉，无不是根据《失焦》中拍摄的那42张关于诺曼底登陆的珍贵照片来进行创作的。

全世界只有这42张照片，记录了这次人类历史上最伟大、最惨烈的登陆作战现场的图像史料，除此之外，别无选择。足见纪实摄影图片在那个历史时期的重要性，也从侧面反映了摄影图像本身的珍贵价值。(图137、图138、图139)

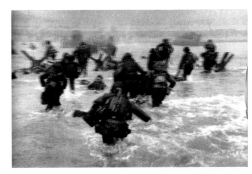

图137　诺曼底登陆(一)

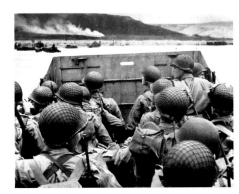

图138　诺曼底登陆(二)

影廊阅读 ●

[匈]罗伯特·卡帕　著
徐振锋　译

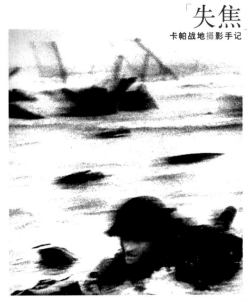

图136　《失焦》

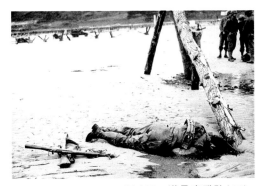

图139　诺曼底登陆(三)

由此,人们可以看出,以记录为本质的摄影,绝不是天生的泛滥,而恰恰相反,这个记录的本质,让人们更加珍惜摄影图片,珍惜摄影图片带来的视觉图像的奇迹,珍惜那些容易被遗忘的曾经发生过的一切。

3. 轻易的获得

通过上面的阐述可以发现,摄影本身并不是造成图像泛滥的原因,而摄影的记录本质却让人们更加强了珍惜图像的艺术传统。

把目光拉回到现代,回到这个充斥着数码相机的年代。同样是摄影,在那个传统摄影的时代没有发生的事情,如今却发生了——图像的泛滥。

那是什么原因呢?答案就是,人类发展到如今,科学技术日新月异,特别是近十年,数字产业的快速发展,使得人们对数字产品越发地熟悉和喜爱。大量的被普及的民用电脑、互联网技术以及相关产业的发展,让数码摄影变得不再烦琐,成本不再高昂,这增添了人们对数码摄影的兴趣,使他们抛弃胶片相机而拿起数码相机。而数码相机方便、快捷、成像安全可靠的优势,也是为人们所称道的。(图140、图141)

图140 "仙娜"座机的数字后背

图片从内存卡到电脑再到出片的过程,不管是在成本还是时间上,远远少于从胶片到暗房再到出片的过程。这样,人们不再需要购买大量的胶片,而是一劳永逸地使用数码相机。当没有了购买胶片的经济负担时,人们对拍摄的热衷再也没有任何的障碍了,随时随地地制造大量的图像,而不需要耗费太多的金钱。据统计,数字相机使用者的拍照数量为胶片相机使用者的3倍。另外,人们洗印照片的数量也大大减少。大约只有14%的数码照片被打印或洗印出来;而在胶片时代,被洗印的照片几乎为100%,且数码摄影使人更乐于在电脑上欣赏和修剪照片。特别是专业摄影师,之前每天拍摄大量胶片,且可靠性不高的情况终于得到改善。

另外,图片的展示观看渠道也发生了重大的变化。展示图像的途径,由原来的单纯的相纸和书籍报刊,因为电子产品的改进和印制技术的提高而延伸到户外展示、网络等公共平台上。这不但使得观看图像更方面更快捷,成本更低,且受众的数量也大量增加。

数码相片传输方便。拍摄一完成,照片就可以通过电子邮件迅速发送。这一点对于新闻记者尤其重要。因此,数码摄影的图像清晰度即使不能与胶片完全媲美,还是赢得了人们的青睐。

换句话说,摄影师们使用数码相机,可以更快、更轻易地获得图像。而每天人们也能更轻易地在不同的渠道,看到大量的图像。这种获得,让人们渐渐地习惯了图像的泛滥,对其视而不见,甚至抱以反感的态度,也渐渐地不再坚守珍惜传统图像的艺术传统。

如何拯救这种艺术传统,目前仍然是一个未解决的问题。依靠传统的图像收藏机制是不现实的,因为数量每日剧增,且因为90%的摄影图像并没有收藏保存的艺术价值,而只有其实用价值。而控制图像的出片数量和展示数量,亦不符合整个时代的信息传播节奏。

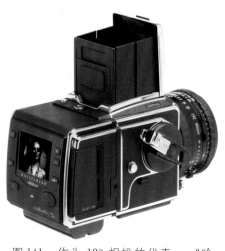

图141 作为120相机的代表——"哈苏",也推出了数字后背

图 142　数码摄影留给后世的将是更为丰富、全面的和真实的社会画卷

此外，社会学者普遍认为，数码摄影的拍摄、保存和分享的新方式，改变了图像在人们生活中的作用，催生了一种新的摄影文化。拍照将变得更为随意。由于人们随意地拍照，记录生活的方方面面，因此，数码摄影留给后世的将是更为丰富、全面和真实的社会画卷。（图 142）

就像苏珊·桑塔格说的那样："照片就是时间与空间的切片。"

第三节　真实与非真实性

如今，当数码摄影已深入人心之时，摄影的价值在数码时代就显得更加可贵。摄影的本质，就是记录。摄影审美达到根本价值就在于没有经过修饰的镜头成像。文字可以记录，绘画可以记录，只有摄影才是生活的直接再现。所以说摄影是一面有记忆的镜子。

19 世纪美学家马拉美最具逻辑性地说，世上存在的万物是为了终结于书本。今天，万物的存在是为了终结于照片。

——苏珊·桑塔格

这是苏珊·桑塔格的著作《论摄影》一书中第一章《柏拉图的洞穴》的结束语。不得不说，这句话是对摄影身份的一个宏观的总结，而后来的人们，更把这句话当成了摄影的信条。

诚然，当摄影以其记录的本质，及其含带大量的、真实的、直观的信息，为世人带来了视觉图像的一个又一个的奇迹，陈述着一段又一段的传奇的时候，人们似乎真的认为世间万物都可以被捕捉下来，终结于照片之上。但如今呢？《论摄影》于 1977 年问世时，苏珊·桑塔格是否真正看透了摄影的未来，抑或是只是那个时代对摄影的理解呢？

摄影，作为以纪录为本质的视觉图像，曾经被认为是真实的、可靠的象征。正如苏珊·桑塔格所说："越不加修饰，越少刻意的雕琢、越平实，越逼真，摄影便可能越权威。"人们曾经是如此地相信摄影、如此地相信摄影图片里所发生的人或者事情，因为那曾经是所有艺术甚至所有负载信息媒体里面，最确实、最肯定的一种。

人们对摄影图像的深信不疑，甚至影响到其他方方面面，包括战争。例如，那张著名的《战火中的女孩儿》。（图 143）

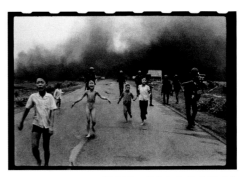

图 143　《战火中的女孩儿》

51

1972年的越战烽火中,越南华裔摄影师黄幼公拍到一名9岁女孩光着身体躲避汽油弹攻击的照片,而画面中的小女孩惊恐的形象成为世人对战争最为深刻的沉重记忆。这张照片获得了次年美国的"普利策奖"。也正是因为这张照片,使美国普通的民众不再相信当时美国政府的宣传,掀起了国内反战的高潮,最终迫使美国政府提前半年结束了越战。

可见,摄影曾经是如此的真实,以至于人们就认为被摄影成图片的东西,就是已经发生了或正在发生的事情,摄影图片中所记录的事物,就是真的,就是实实在在的。当然,这与传统的胶片相机的工作原理,有很大的关系。拍摄的胶片,只能通过暗房冲洗,才能展现出来,且就算使用暗房技巧,也基本上无法对画面效果进行大量的修改。

先来看一则新闻报道。

美国《洛杉矶时报》2日说,该报一名摄影记者因为伪造伊拉克战争照片被解雇。报纸说,1日发行的《洛杉矶时报》头版出现的一张伊拉克战争照片属于伪造照片,是由该报摄影记者布赖恩·沃尔斯基用计算机将两张照片合并而成。沃尔斯基将一张英国士兵的照片和一张伊拉克平民人群的照片合并后进行处理,伪造出一张英国士兵用步枪指向平民的照片。沃尔斯基本人于1日承认自己伪造了该照片,目的是"使照片更为生动"。

——新华社2003年4月3日专电

图144 原照1

这是距越战30年后的另一场战争中的战地摄影。暂且不提摄影记者的职业道德与新闻摄影的定义,单从照片本身来看,修改的几乎是天衣无缝。如果不是前后的对比,很难从合成的照片中看出什么端倪。(图144、图145、图146)

图像的修改,显而易见地造成信息的传达偏离原始图像的初衷。

再来看两则新闻报道。

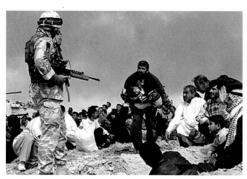

图145 原照2

2008年6月29日,陕西省人民政府新闻办公室在西安止园召开新闻发布会,宣布一时间沸沸扬扬的"华南虎照片事件"有了确定的结果,该省政府新闻发言人徐春华向新闻媒体宣布:2007年10月5日,陕西省镇坪县农民周正龙拍摄的野生华南虎照片为造假。目前,周正龙涉嫌诈骗犯罪已经被当地公安机关逮捕。图为周正龙造假拍摄野生华南虎所用的年画。

——2008年6月29日 中国新闻网

针对近来被炒得沸沸扬扬的刘为强假照片获奖一事,刘为强供职的《大庆晚报》的编委会18日通过互联网发表了公开道歉声明。《大庆晚报》在道歉声明中说:"本报摄影记者刘为强于2006年发表的《青藏铁路为野生动物开辟生命通道》一稿,在全国多家媒体转载,并获得中央电视台《影响2006》年度新闻图片铜奖。经查证核实,以及本人确认,为PS合成图片。本报特诚挚向中央电视台、新华网以及发表图片的媒体致歉,并为由此而造成的恶劣影响,向摄影界及广大读者和观众致歉。"

——2008年2月18日 新华网

以上是2008年两个在中国摄影界闹得沸沸扬扬的事件的最终结局。

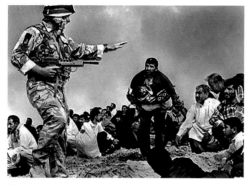

图146 合成照

图147　"华南虎事件"中的一张"真假难辨"的照片

这张照片(图147)是"华南虎事件"中的一张照片。就算是让一个接受过摄影训练的人,也很难从理论上分辨出这张照片的真伪,多数人都只是凭借视觉经验,感觉整体视觉效果不协调而已。而从原始图片的数据来看,亦挑不出太明显的问题,显示不出这是一张非真实的影像记录。虽然最终在影像学和影像技术等专业人士的联合鉴定下,判定了照片的真伪,但人们不禁要问,摄影进入了数码时代,图像本身的真实与非真实的问题是不是也成为值得深思的问题。

当然,"修改"照片亦是由来已久。

例如,有一张俄国十月革命后的照片。照片展示的是革命人士。后来,人们在一张几乎同一时期拍摄的照片中发现,列宁身边的托洛茨基被"抹掉"了。(图148、图149)

在那个时代,为了"抹掉"照片上的一个人,摄影师可能要在暗房里制作好几个小时。

第二次世界大战后,摄影产生出一个全新的具有颠覆性的流派——主观主义摄影,又称"战后派"。其创始人是德国摄影家奥特·斯坦内特。他提出了摄影艺术主观化的艺术主张,极力主张人格化、个性化的摄影。他认为:"摄影是本来具有发挥自己能力的宽阔领域,也具有高度的主观能动作用。但目前却成了一种机械

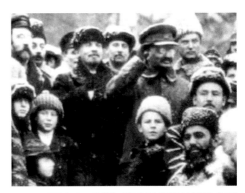

图148　原照,戴军帽者就是托洛茨基

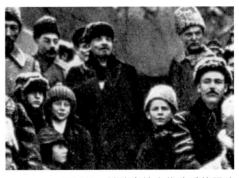

图149　被暗房技术修改后的照片

的写实主义。"（图150）

主观主义摄影的艺术家们极度强调自己的创造个性，蔑视一切已有的现有法则和审美标准。该派理论家认为，主观主义摄影不仅仅是一种试验性的图像艺术，而是一种自由的不受限制的创造性艺术，他们甚至表示，"我们可以任意使用技术手段去创造照片"。

这对摄影的发展产生了很大的冲击。因为它为以后的图像修改和重新结构提供了理论依据和实际操作的可能性。

如今，这种出于政治、商业或是艺术动机而进行的"修改"，不仅更快而且更为真假难辨，数码摄影的后期处理使之成为可能。照片的内容被以微米为单位地进行删除、替换、改变。以现有的先进的后期处理水平，纵然是受过摄影专业训练的人，仅凭肉眼是无法分辨出专业"作假"的伪装。

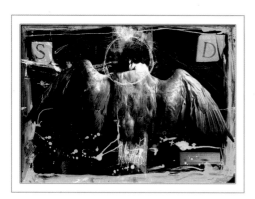

图150　主观主义摄影

数码图像的特点就是像素位置可移动、复制、改动、合成等，而且照片颜色也可任意变化，摄影者只要恰当利用图像处理软件，就可在原图像上覆盖或模拟产生原来没有的新图像，使图像内容呈现新变化，因此"修改"内容也成为了轻而易举的事情。

可这是否意味着摄影的真实性正在消失呢？

其实，在摄影已取得了特殊的地位的今天，数码摄影已经悄悄地影响着人们观看时的见解。由于图像的功能性区分日益明显，真实性不再是摄影唯一的、不可逾越的规则。

先来了解一下现代摄影的具体门类。

现代的摄影图像从功能角度看，普遍认为可划分成：商业类、艺术类、新闻纪实类三大门类。作为传统的新闻纪实类的摄影和以前一样，其对真实性的要求毋庸置疑，对照片的调整与修改讳忌莫深。而在商业领域里，人们充分地利用数码摄影的快速性和高质量的图片原稿，进行大手笔的夸张应用。而艺术摄影则更加自由，没有太多的限制。

观看者亦认可这三大门类。

人们不再对艺术摄影所呈现的图像是否经过细节的修改或者解构进行挑剔。人们逐渐地认为艺术摄影的图像真实与否，是否在记录原本的世界，不再是艺术摄影所应该去承担的，画面的形式和情感的表达才是他们所关心的。（图151）

图151　独立寒秋　　　　郎静山　摄

而商业类摄影则更为人们所理解。商业自身的解读规律决定了商业摄影的一系列的规则，而规则中对真实性这一点的表达，却恰恰是相反的。强化的、夸大的摄影语言，都是为了服务于商业目的美化产品、人物等，而不再理会真实的所在，这些都是由其自身的商业规则决定的。而观看者也甘愿为这些美化的图像所吸引，而暂时性地忘记了真实的人或物在现实中的情况。（图152、图153）

至于新闻纪实类的摄影，因为其真实性涉及特殊的用途以及从业者的职业操守，所以显得尤为复杂。数码照片的原始内容虽然是由可变动的像素堆积组合而成，但它们一旦在曝光瞬间通过影像感应器转换成电子信号，并通过数码相机引擎计算处理后记录在储存卡上，它就成为一个特定的与事实瞬间相吻合的电子图像

记录,这个电子图像比较客观地记录了曾经发生过的现实,要保留其原有的属性,公正地呈现所有细节,就不应对它的内容再作修改。

作为新闻纪实照类的摄影图像,由于它们记录的是社会生活,是历史的一个瞬间,因此不应随意更改。而经过修改的图像则是作者主观性的,而不是社会生活中真实的客观性的图像了。一旦修改了内容,该图像就不应再归属于新闻纪实摄影范畴。因为受众观看不同类别的照片会根据不同规则来体味照片的事实与内涵。新闻纪实与艺术、商业是完全不同的类别,不能混淆在一起。这也就是本节举例的第一个报道中《洛杉矶时报》摄影记者布赖恩·沃尔斯基为什么被解雇的原因。

有些人以为作为新闻纪实类的图像,在画面细节中作些修饰,所涉及的事实也没有被歪曲,岂不是效果更加完美。其实,新闻纪实摄影是社会生活的原始写照,观看者通过传播媒体希望看到当今社会真实的生活断面,而不是艺术化的创作,因此必须做到完全的真实性。(图 154)

图 153　商业摄影　程航　摄

图 152　商业摄影

图 154　纪实摄影

第五章　数码摄影的发展趋势

第五章　数码摄影的发展趋势

　　照片会消失吗？胶片时代终结了吗？这个时代的记忆要靠什么来保存？面对突如其来的数码摄影时代，人们产生了这样的疑问。

第一节　摄影民用市场的"全面占领"

　　不同于超过百年的发展史的胶片相机，现下为人们所熟知的数码相机，出现时间其实并不长。只是，谁又能想到，短短几年时间，民用摄影市场就已经完成了由胶片到数码的转变了。

　　数码相机如今真是成了人类的"新宠"。早在2002年，美国的数码相机销售总量已超过胶片相机，进入了1/5的美国家庭。到2003年底，它的市场扩大到将近1/3的美国家庭。在世界其他地区，数码相机也所向披靡，势不可挡。传统的胶片相机则显露出势微衰落之相。据报道，柯达公司一位高级管理者预测，该公司2003年的胶卷销量下降了5％。

　　而从日本影视器材工业协会（Camera & Imaging Products Association, CIPA）2007年6月公布的数码相机生产出货统计上看，仅仅一个月的时间，数码相机整体的生产实际成果已经达到了754万台（是2006年同期的129.6％）、销售金额1 272亿日元（是2006年同期的119.6％）。这其中国内出货量达到86万台（是2006年同期的133.9％），销售金额218亿日元（是2006年同期的136.6％）。且国内数码相机出货台数在过去12个月内更是呈连续上升趋势。（图155）

　　佳能、尼康、哈苏等业界巨头于2006年初，就已经停止了胶片相机的研发，宣告全面进入数码时代。此后不久，几乎所有的影像厂家也都开始大幅削减传统胶片的运营成本以增大数码影像方面的投资。（图156）

　　自2000年以来，传统相机市场在日本和欧美呈萎缩趋势，只有在中国和印度才保持增长。但现在情况却发生了根本变化，中国大陆相机市场上，数码产品所占的比重正日益扩大。

　　据零售监测权威统计，在中国，传统相机因受数码相机的挤压，其市场正不断地萎缩，2003年销量比2002年下降了14％，销售额大幅下降了24％，其中作为高端传统相机的单反相机虽然价格保持了稳定，但是销量比2002年下降了28％；低端傻瓜相机市场下降了11％，销售额下降了22％。而与此形成鲜明对比的是，数码相机市场的火速启动。2001年时我国数码相机市场开始发展，共销售了18.5万台，市场增长率为63.7％；2002年销售量为61.8万台，增长率达到了217％；2003市场销售量为135.4万台，增长率为139.2％。单以北京为例，目前数码相机已在全部相机销售中占到了70％。

图155　民用型的富士 FINEPIX F100fd

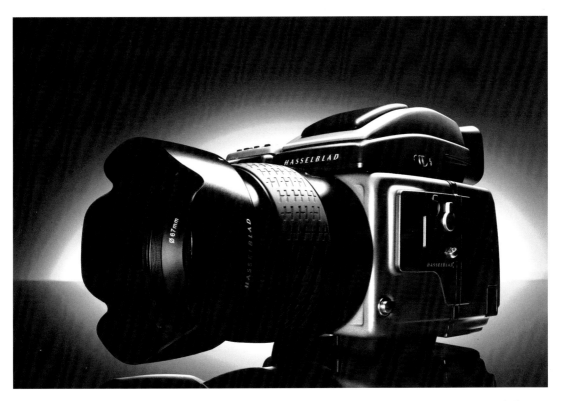

图 156　哈苏公司发布世界首台 48 毫米全幅数码单反相机系统——哈苏 H3D

再看胶片制造行业。

2003 年 9 月,胶卷制造行业的旗帜——柯达公司宣布,今后将把研发的关注焦点从胶卷转向数码产品。(图 157)

2005 年,世界第三大胶片生产厂商爱克发宣布退出感光胶片市场,只做数码冲印业务。

2006 年 2 月,富士胶片业务部大规模裁员,宣布淡出胶卷市场。

可见,无论市场表现还是厂商举动都只反映了一个问题——摄影民用市场已经被数码"全面占领"了。

虽然只是民用市场的"全面占领",但是这已经表明了,数码摄影正在蚕食着传统摄影的领地,且速度极其迅猛。全世界的胶片冲洗店大量的倒闭,而数码冲印店却如雨后春笋般迅速成长,就是一个很好的体现。

人们都知道,制造商除非在万不得已的情况下,一般是绝对不会放弃追逐利润的。摄影器材制造商亦是如此,当数码摄影这块蛋糕被发现的时候,所有的企业都会疯狂地逐利,而不会在乎摄影本身的发展,可他们恰恰可以影响摄影发展的进程。所以,摄影产品的开发与投产速度之快、种类之多,让人们有些愕然而又无可奈何。

如果认真地观察和思考,就不难发现,摄影民用市场被数码"全面占领",只是一个表面现象,这里面隐含着一个明显的信号——继民用市场之后,专业摄影的市场,也将势必会被"占领"。如今,传统摄影的设备器材生产几乎全面停滞,例如相机和胶片,甚至连传统的 120 相机,也开始研发大量的数字后背以顺应市场。从商家的举措来看,专业摄影市场的全盘数字化,似乎不远了。

图 157　柯达反转片

也许在不久的将来,人们手中的传统胶片相机,会成为古董,不再有资格去创造美丽的图像,而传统摄影也将永远成为人类视觉图像发展进程中的一个永恒的记忆。

第二节　风口浪尖上的传统摄影

照相机自1839年由法国人达盖尔发明以来,已经走过了170年的发展道路。在这170年里,照相机走过了从黑白到彩色,从纯光学、机械架构演变为集光学、机械、电子三位一体,从传统银盐胶片发展到今天的以数字存储器作为记录媒介。数码相机的出现正式标志着摄影向数字化新纪元的跨越式发展,人们的图像生活也由此得到了彻底改变。

数码摄影的出现也预示着视觉民主时代的来临,数码摄影时代也是大众摄影时代。

一、数码摄影的出现对传统摄影技术的冲击

伴随着科技的飞速发展,摄影技术长期以来被当作一种超越文化的力量,它有其自身的文化内涵。尤其全球进入数字时代,摄影技术不仅代表着先进的生产力,而且形成了新的意识形态,构成了一种特定的"合理化"的现代文化制度。摄影技术的迅猛发展不仅体现在它的复制性与传输的便捷性,还在于它改变了人们的观看方式。摄影技术的发展推动着摄影文化的发展,本身就是以"技术"为依托的摄影,又恰逢数码时代的到来,数码摄影的出现必将是摄影技术的一次巨大进步,或者说是一场重大的文化变革。

首先,数码摄影的出现,动摇了传统摄影技术的基础——光学与化学。

摄影技术发明的初期,胶片的感光速度低,相机笨重,很难在技术上达到真正的安全与完整。小型相机的发明和高感光度胶片的问世,使得人们渐渐迷上了这种魔术般的艺术与技术相结合的视觉图像奇迹。被感光后的胶片,将现实的事物记录下来,经过暗房冲洗,得到的图像,被认为是像镜子一样的复制。因为技术的问题,从拍摄到出片,这些图像基本是无法大规模修改的。因此,摄影师们在构图、用光、内涵、题材以及拍摄的准确性、成功率等方面一见高下,难得一见的神奇视觉效果也为观看者所津津乐道。(图158)

但数码摄影的出现,颠覆了这种技术的根基。

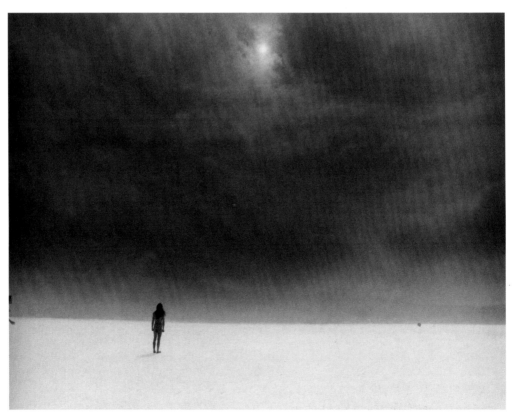

图158　富士山　　　　　　　　　　　　　　　　　　荣荣和映里　摄

数码摄影对影像的记录准确,便捷而高效,影像输入的即时可视性使图像制作在前期阶段即可控制质量。用数码照相机拍摄,可通过相机的液晶显示屏或电脑显示器观看图像摄入的结果与效果,如不满足要求则可立即删除重新拍摄,从而得到万无一失的保障。拍摄者可有更多的精力用于画面创意、构图、用光与瞬间捕捉等创作中去。而图像加工处理的任意性,可有效地克服被摄影像的缺陷和摄入阶段的不足,并可在原件的基础上借助于各种图像软件进行任意发挥和再度创作,真正做到了创作上的随心所欲。数码摄影不再是光学与化学的综合效应,所有的一切,包括构图、用光,甚至题材、内涵,都可以被轻易的改变。

其次,数码摄影冲击了传统摄影文化,由于它具有的制作的便捷性、展示的多样性等优势,在技术角度上,使摄影艺术与非摄影艺术、专业摄影与民用摄影的界限更加模糊。

在胶片时代,使用照相机被看做是一个非常神秘的技术,复杂的操作让许多人望而却步。此外,照片的冲洗过程极其烦琐和严格。这往往需要耗费大量的时间和精力,且又在暗室进行,更使得摄影严肃而神秘。(图159)

所以摄影在那个时代,被认为是技术与艺术的完美结合,加之需要大量的财力购置设备及胶片,普通人基本不可能深入地接触和了解摄影,而摄影家也受到当时的社会极高的推崇。(图160、图161、图162)

而数码摄影的特性,却改变了这一切。虽然数码相机比传统相机稍显昂贵,但在数字产品普及化的今天,这已不再是问题。早前的摄影家们利用敏锐的观察力、熟练的技术和深厚的文化底蕴创作出美妙图像,在今天似乎不再需要那么多的前提,一部数码相机加一台电脑,就可以制作出一幅精美的图片。

图160　大卫·韦斯顿作品一

图161　大卫·韦斯顿作品二

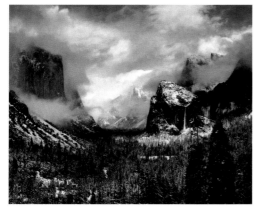

图159　亚当斯作品

图162　大卫·韦斯顿作品三

如今,许多人悲观地认为,在技术角度上,艺术区分于非艺术,不再是构图、用光等拍摄技术和烦琐的暗房工艺,而是在简单的拍摄之后,由电脑解决。专业与非专业,也只变成了划分职业的一个空衔而已。摄影家们不再像几十年前那样神秘和高尚,似乎人人都可以成为摄影家,每个人都可以制造出精彩的图像。

而这也相应地提高了对摄影家的要求。在技术不再是优势的今天,摄影家必须更加注重自身的文化修养和艺术底蕴的培养,才能摆脱这种处境。

二、数码摄影颠覆了传统摄影的存输方式

数码摄影的出现,是时代文化与科技发展的最终结果。数码摄影给传统摄影带来的影响远不止在拍摄和出片上。

数码摄影以其存储量大、观看方便、传输便捷等优势受到新闻摄影工作者的青睐,这是数码摄影繁荣的一个原因。数码摄影给新闻摄影技术带来众多的变化,特别是数码摄影图像的存储、处理、传输的

图163 图像的无源创造

方便和快捷,增强了新闻摄影的时效性和表现力,从而增强了新闻摄影这种新闻报道形式与电视新闻、网络视频的竞争的能力。因此,数码摄影技术虽然是近几年才达到了新闻摄影对图像质量的要求标准,但是,它一经在新闻摄影报道中应用,便迅速普及,使得传统摄影的这个最值得骄傲的资本荡然无存。因此不难理解在前些年数码摄影器材还比较昂贵,还不那么普及的时候,为何不少新闻摄影记者就已经开始使用。如今各大报社、通讯社,数字相机更是高度普及。

摄影图片通过数码摄影技术的摄取,利用电子计算机的技术通过互联网以最短的时间传输到世界各地,世界各地的人们可在同时间看到这张图片。数码摄影技术省去了影像后期制作的烦琐工序,使得传输的方式更加快捷。数码摄影技术也改变了传统摄影图片的存储方式,摄影者不再为了胶卷的保存和照片的存放而犯愁,如今的数码影像时代只需几张光盘就可以储存以前的几千张乃至几万张的底片。

拍摄者也不再需要将照片冲洗放大后才可得知照片拍摄细节的效果,只要将相机的输出线插入电脑,数码影像就出现在电脑的屏幕上,如果还想对图片进行修改,使用图片处理软件就可以做出所需要的作品来。

数码摄影的优越性是传统摄影技术所无法比拟的。所以,数码摄影很快就得到了越来越多的诸如广告业、出版业、媒体等产业的青睐。

三、数码摄影对传统摄影观念的解构

数码摄影的出现,使传统摄影作品的产生方式、审美的接受方式发生了变化。科技的进步归根结底是为了满足人类生活的需要,促进文化的发展。数码摄影比传统摄影的掌握更加简便,这样,就为人们参与影像创作提供了机会。

以反映客观世界的记录为主要形式的传统摄影,已经适应不了摄影文化多元发展的趋势,迫使摄影家们应更多地从人的主观意识出发,关注人的情感存在而非客观的存在。

艺术的创造性被看作体现摄影艺术的生命力的重要标志。苏珊·桑塔格在《论摄影》中指出:"对摄影来说,与绘画抗衡意味着乞灵于原创性来作为评价摄影家工作的重要标准,因而原创性也被等同于一种独特的、有说服力的感受力的标志。"

在这个大众摄影时代,科技的发展使创新成为大众的工具,创造性劳动从而成为了人类的大众化劳动。所以说,数码摄影的出现也预示着视觉民主时代的来临。

数码摄影技术所具有的强大的科技优势,使摄影创作省去了传统的暗房操作,只需与计算机相接,就可以快速方便地对图像进行后期加工处理,甚至可以进行无源创造。在摄影技术为摄影创作提供便利的同时,摄影艺术观念也在悄悄地发生变化。由传统的照相艺术发展成现代的造相艺术,传统摄影艺术客观记录观念受到冲击,摄影艺术创作观念得以拓展,摄影艺术朝着多元化的方向发展。(图163)随着大众传媒的无边渗透,发达国家和发展中国家

之间的文化差距，已不似人们想象中的那么巨大。电影、电视、网络、广告和MTV，当代社会正在成为一个视觉文化或者说影像文化社会。摄影技术是以"技术文化"的角色存在于摄影文化与大众文化之中的。摄影技术作为摄影文化的一部分，它的每一次变革，都会对传统的摄影文化、传统艺术以及摄影发展产生巨大的冲击和影响。摄影技术具有的复制性、以及由复制性带来的艺术作品大批量生产和大范围远距离的传播的特性使得现代艺术与传统艺术彻底划清了界限。

第三节　数码摄影的应用前景

随着数字技术的发展，数码摄影被广泛应用于新闻摄影和其他摄影领域里。同时，伴随着网络媒体的发展，数码摄影也增强了摄影文化传播的力度和扩展了其范围。

一、工作方式的颠覆——新闻摄影

在所有的门类里，新闻摄影最容易接受数字影像技术。

——王文澜

信息时代，数码摄影以其方便、快捷的特点，为新闻摄影的快速传播起到了重要的作用。今天，摄影记者外出采访时的工具不再是传统相机和大量的胶片，取而代之的是数码相机和笔记本电脑。通过拍摄上传，摄影记者把新闻以最快的速度传播到大众的视野范围内，以增强新闻的时效性。

应用数码技术在获得影像的速度和存储功能上，给新闻摄影带来的方便与快捷令传统摄影望尘莫及。与传统摄影相比，摄影记者选择数码相机具有诸如存储量大、成像快捷、节省成本、感光范围宽、传输方便、易存储六大颠覆性改变。（图164）

（1）存储量大，是指数码相机的存储量多。传统相机使用的一卷135胶卷可拍摄36张影像，而一个小小的存储卡可存储成百上千的数码影像。从银盐影像到数字影像，存储介质和存储方式的变化极大提高了影像的存储量。另外，关键时刻、紧要关头使用数码相机也不会因为更换胶卷耽误时间而错过拍摄时机。

（2）成像快捷，是指数码相机获取最终影像的速度快。数码相机按动快门后即可显示所拍影像，并可依据影像质量和存储卡空间容量随时选择存储、删除或传输。传统相机拍摄后要经过胶片的冲洗、选片、扫描以获得最后的影像，作为一名摄影记者直到看过冲洗后的胶片才知道自

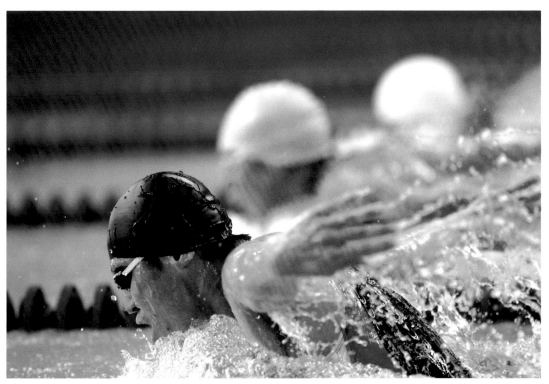

图164　佳能 EOS 1D Mark II N 拍摄的体育新闻摄影

已是否完成此次拍摄任务,而数码摄影在拍摄时就能知道结果,并有更多的补救机会,能以更快的速度发稿。

(3)节省成本,是指数码摄影的费用少。数码影像的获取由存储卡取代了胶片,电脑软件应用取代了药水冲印,电脑显示取代了冲洗相片,数码影像经电脑处理后直接用于排版印刷,可重复使用的数码产品替代了一次性感光材料和药水,数码摄影使摄影记者的摄影的成本降到了极限。

(4)感光范围宽,是指数码相机感光度范围宽。数码相机与传统相机不同,数码相机的光电传感器(CCD、SCCD、CMOS)有自身接受光线的浮动范围,并可转换为传统胶卷的感光度值,而且它和传统相机的最大区别就在于,可以在拍摄过程中随时更换感光度去适应不同的现场光线。摄影记者的活动范围大,室内、室外、白天、夜晚,同一台数码相机只要调整好感光度就等于装入了不同感光度的胶卷,也省去了更换不同感光度胶卷的麻烦。

(5)传输方便,是指数码影像修改、传输方便。数码时代的数码影像通过因特网能实现更快捷的上传下载,而不受地域、时间、空间的限制,通过电脑调整影像的灰度、反差、层次也更加方便,摄影记者的外地采访、异地紧急新闻图片稿件的处理更能充分体现出数码摄影的快捷方便。

(6)易存储,是指数码相机所拍摄的数码影像资料的储存和查找非常容易。数码影像资料可以储存在光盘或电脑的硬盘上,不但占用空间小,而且储存的时间会比储存胶片和相片的时间长得多,且数码影像的质量不会因储存时间的久远而改变。每一数码影像资料在电脑上都对应一个电子文档名称,只要在电脑上输入文档名称的相关字符,便能轻松获取所要查找的数码影像资料。

数码摄影的发展也为制造虚假照片提供了更加方便快捷的工具。利用数码影像处理技术"制造"新闻照片,成为摄影记者的最大禁忌。早在数码技术出现之前,新闻摄影报道中使用移花接木的伎俩伪造新闻事件图片的现象就已存在,而数字化影像处理技术的发展,使这种数码作品造假更加容易。使用数码技术手段拍摄和对图片进行后期处理本身无可厚非,但不同门类的数码影像作品有着不同的评价要素。《洛杉矶时报》摄影记者布莱恩·沃斯基,因电脑合成伊拉克战争照片而被炒鱿鱼。究其原因很简单,新闻摄影作品的评价要素首先是真实性,作为一名摄影记者违反职业道德造假,是对世人的欺骗。

此外,数码摄影时代的到来不但给摄影记者带来了新的机遇,也带来了更大的挑战。随着近年来高性能、易操作、小型化的数码相机的普及,文字记者配备小型数码相机取代摄影记者的现象骤然增多,大大地削弱了专职摄影记者的技术优势,给专职摄影记者带来了巨大的压力和冲击。专职摄影记者只有抓住机遇,最大限度地应用和发挥数码相机性能,提高专业水平,不断加强自身的新闻理论和文字水平方面的修养和实践,才有可能不在数码摄影时代落伍。

二、画面的解构——商业摄影

在商业摄影创作进化过程中的任何进步,总是依赖形式价值的实现,这种形式追求的表现无疑需要相关技术和技能的支持。今天,数码摄影的发展,更使商业摄影如虎添翼,预示着神秘莫测的未来。

摄影自诞生以来,经过不断进步,从原来的纯粹的记录工具发展成一门独立的艺术。随着相机制造工艺的不断提高及功能的日益完善,以及胶片技术的发展,摄影很快在商业应用与设计领域占有举足轻重的地位。

但问题随着时间的推移慢慢出现,即出片速度与成本。

传统的商业摄影的拍摄方式,是按部就班的测光、拍摄、冲洗、修片、应用。整个过程缺一不可,且主观能动性较弱,除了拍摄前的创意思考外,剩下的就只有对摄影师技术的直接考验了。这样,为了得到高水平的图像,就不可避免地影响了出片速度。而随着经济的发展,商业图片的需求量大大增多,这对时间和效率的要求达到空前的高度。传统摄影的这一系列的操作中测光、拍摄如果还说得过去的话,那么暗房冲洗、修片,这两道工序就已经跟不上时代的节奏,所以需要更快的出片方式,数码摄影无疑是最好的选择。

从技术角度讲,数字暗房的出现几乎完全替代了传统的商业摄影的暗房冲洗、修片。传统暗房在处理图片时,更多的是通过加减曝光和剪裁来对图片进行处理和调整的。而数码暗房则可以对画面进行解构重组,例如,通过调整色相和饱和度来营造画面的整体气氛;通过图章工具来修复画面的瑕疵使画面更完美化;通过滤镜来更改画面的整体效果;通过拼接使画面更富有想象力等,使商业摄影在创作上具有前所未有的巨大想象空间。

商业摄影师无论是拍广告、人像或是产品,拍摄前的构思都是每个商业摄影师应该认真考虑的。传统摄影拍摄前更多的是从造型和用光上去挖空心思,很难通过后期处理来改变画面。而数码摄影在这个方面确实具有优势,数码摄影拍摄前期的构思更加灵活

多样,考虑的因素也随之增加。摄影师不但可以把许多一次性拍摄无法完成的各种因素通过后期数码暗房融入到创作当中去,来达到最终画面效果,而且还可以通过光线的不同变化随时调整相机的白平衡,来满足画面前期构思中的不同色调。因此摄影师要把前期拍摄和后期制作紧密地结合在一起进行考虑,才能得到满意的画面。

　　总之,摄影只是完成最终画面过程中的一个步骤,摄影师在拍摄前要更多地考虑物品的衔接和重组,来实现画面最终的创意。(图166至图171)

图 167　男童玩具广告系列二　学生　摄

图 165　丝袜广告　学生　摄

图 168　男童玩具广告系列三　学生　摄

图 166　男童玩具广告系列一　学生　摄

图 169　男童玩具广告系列四　学生　摄

图 170　男童玩具广告系列五　　　　　　　　　　　　　　　　　学生 摄

图 171　男童玩具广告系列六　　　　　　　　　　　　　　　　　学生 摄

　　所以,当今数码时代下的商业摄影师不但应该熟练掌握传统的暗房技能,更应该了解并掌握数码暗房给摄影师带来创作观念上的改变,利用崭新的思维方式和表现手法进行摄影创作。

　　数码摄影在商业领域的应用,也是整个商业摄影所涉及的其他诸如媒体、出版印刷、平面设计等相关行业广泛采用数字化技术后的必然结果。随着这些相关行业的数字化,工作模式纷纷发生转变,工作效率大为提高。这就要求商业摄影师以更高的效率、质量与之配合,他们只有选择数码摄影才能配合相关行业的高效率。

　　另外,在今天的社会中,信息化、数字化是一个大的发展趋势,商业摄影这一行业在与客户沟通的时候,无疑需要更快更节省成本的方式——互联网的传输。商业摄影师的每一个策划和创意,都希望尽快得到客户的意见,最直观的方式就是互联网传输,图片可以利用网络进行传输、传递和沟通。如果采取传统摄影,务必会浪费过多的时间和成本,所以只有数码照片才更加符合这种社会的快节奏。

三、当代媒体艺术的新手段

　　在整个 20 世纪,摄影被改造成艺术创作媒体。

　　摄影本来是记录性和纪念性的工具,而艺术家则从中抽离出了摆拍和拼贴的技术手法,结合图像的本身的客观性,将其发展成为独特的个人叙述方式,从而出现了超现实主义的摄影、辛迪·谢尔曼的假"电影剧照"和杰夫·沃尔的伪"真实"等。(图 172、图 173)

　　就像摄影术和电影胶片是 20 世纪之交的重大视觉技术发展一样,数码技术是一个新的世纪之交的视觉技术发展。同样,它也必然会影响到视觉艺术的发展。

　　拼贴和传统的暗房工艺中的多次曝光和多底合成,在技术上已被更方便更强大的数码摄影所替代。数码影像的处理是图形的拼盘,它比起传统暗房操作在技术上更成熟完美。

　　例如,德国当代摄影家托马斯·鲁夫(Thomas Ruff)的作品。他利用数字图像打乱了主观和客观、真实与非真实的对立关系,像素通过不同的编码随意构成抽象或具象的图像,令人惊叹。

图 173　《无题电影剧照》系列

图 174　拼贴效果

图 172　现实主义的摄影　张照堂(中国台湾)

67

托马斯·鲁夫受到摄影家约翰·哈特菲尔德(John Heartfield)的拼贴作品(图176)及20世纪二三十年代俄罗斯宣传海报(图177)的启发,创作出使用现成照片和数字处理技术的系列作品《海报》(Posters)。(图178)而《裸体》(Nudes)系列是鲁夫从色情网站上下载色情照片后数字处理而成。这些色情照片经过各种模糊、虚化处理,像是拍摄失败,又像是有意为之,使得仍旧依稀可见的情色内容与通过模糊细节来拒绝观者视线的形式形成冲突,同时探讨了摄影语言和图像处理软件的数字语言之间的联系。(图179)

图175 传统的暗房工艺中多底合成的效果

图176 《希特勒的吞金术》
约翰·哈特菲尔德

图177 20世纪二三十年代
俄罗斯宣传海报

图178 《海报》系列之一

图179 《裸体》系列之一

2001年鲁夫开始进行创作《底纹》(Substratum)作品系列,把各种鲜艳的色彩以虚幻融和的方式表现在画面上,很像抽象主义绘画。鲁夫使用日本漫画制作软件 ComicStudio 建立多个图层填充画面,且图层之间相互复制,直到做出一张失去任何意义的虚拟图像。(图180)

图180　《底纹》系列之一

这些图像给观者展示了一个有趣的现实:数码摄影图像的真实性其实根本没有界定。在互联网传播的数码摄影图像原本已难以分辨"真实"和"伪造"的区别,而采用极端的方式删除了图像中的几乎所有具象的、有用的信息,照片就成为一个极度抽象的表面轮廓,人们无法从中得到审美的愉悦或由它引发其他情绪,甚至根本读不出图像中的任何信息。此时这些图像才真正的具有了"真实性"——像素就是像素,根本无法成为其他任何信息的载体。

摄影的力量来自人们对其客观性的信任,数码摄影在因为其貌似客观而获得信任的同时,留下无数的暗示,吸引了长久和反复的凝视,客观形象摇摇欲坠的危机感带来了真实与非真实之间强大的张力。

拍摄之后对原图片的后期处理,使得数码摄影图片的画面形式和内涵有了无限可能性,这样数码摄影比传统的摄影走得更远,于是出现了照片装置化。

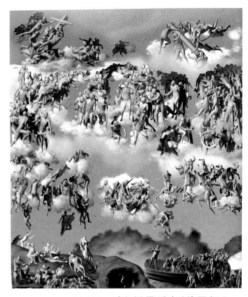

图181　《虚拟最后审判》局部之一

中国当代艺术家缪晓春认为,摄影当初出现了以后,它对绘画是一种冲击,数码摄影手段出现后,对传统摄影也是一种冲击。有了这种冲击之后,绘画变得"更绘画",摄影也就变得"更摄影"。对传统摄影来说,数码摄影是跟以前的手法完全并行的一个表现形式。以前是对现实世界的一个记录,相当于从一个三维的空间里面,做出一个二维的作品来,因为照片是二维的。这是一种方式。而数码摄影所做的作品,则是把一个二维的"壁画"变成一个三维的作品。

缪晓春的作品《虚拟最后审判》为当代与艺术史的融合提供了另一个重要的范例。他并不是简单地将米开朗琪罗的壁画转换为幻想式的三维立体再现,他在这幅历史画卷的再创造中所强调表现的是数码时代的一切可能性。(图181、图182)

《虚拟最后审判》是源自一个复杂的图像转译和处理程序。这个程序的第一步,就是以他自己的形象为蓝本,创造了一个3D数码模型:他从多个不同的角度拍摄自己,然后在电脑上将这些分散的照片合成一个3D形象。第二步,是用这个模型复制米开朗琪罗"最后的审判"中的所有人物形象,从耶稣基督到一个个负罪的灵魂,无一漏挂,全部置换。运用3DMax软件技术,他得以把这个模型处理成各种不同的姿势和动作。第三步,是将所有这些3D人物按照"最后的审判"的格局植入一个虚拟的空间。这个3D空间的建构一经完成,他就可以随心所欲地穿行其间了。更确切地说,是作者,或者说是一个为作者所控制的原本不能移动的摄像镜头,现在不仅能从无数的"内部视点位置"观看这个场景,而且也能够设定

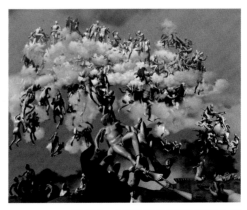

图182　《虚拟最后审判》局部之二

在这个建构起来的画面空间外部的各个有利的视点位置。"

——巫鸿《缪晓春的"最后审判"》

如果说艺术中一直存在着一种能看到和表现普通视觉不能企及的事物的愿望,那么当代的数字技术和影像技术提供了一种似乎独立存在的力量,可以创造出这样的形象。这一新技术可以让当代的艺术家们用重新表现已存形象的办法对早期的艺术形式进行反思和作出回答。以即时性的强化视觉激活绘画和雕塑中的形象。随着属于不同国家和不同传统的艺术家的加入,这类作品的数量激增,开始形成一种跨国的崭新的媒体艺术语言,旨在过去和现在之间构建起动态的对话。

可以相信,艺术史中已有的艺术资源能使数码摄影制造出更丰富、更奇特的视觉成果,满足日益增长的社会精神需求,丰富人类的社会生活。

第四节 数码摄影与 互联网

如今,互联网上充斥着大量的图片,新闻、商业、艺术甚至个人照片,无所不有。数码摄影的确丰富了互联网的视觉图像内容和效果,增加了图文资料的存量,而互联网又为数码摄影带来了什么呢?

一、网页的图像意义

互联网迄今为止的发展,完全证明了网络的传媒特性。一方面,作为一种狭义的小范围的、私人之间的传媒,互联网是私人之间通信的极好工具。在互联网中,电子邮件始终是使用最为广泛也最受重视的一项功能。由于电子邮件的出现,人与人的交流更加方便,更加普遍了。

另一方面,作为一种广义的、宽泛的、公开的、对大多数人有效的传媒,互联网通过大量的、每天至少有几千人乃至几十万人访问的网站,实现了真正的大众传媒的作用。互联网可以比任何一种方式都更快、更经济、更直观、更有效地把一个思想或信息传播开来。

如果理解了"网络就是传媒",就很容易理解作为互联网的代表性元素——网页,实质上就是一个完美的图像出版物。它几乎具有传统图像出版物所应具有的所有功能。

事实上,大多数的网络用户已经有意或无意的把网页当作图像出版物了。根据 NetSmart 的统计,48%的用户阅读在线的图像类杂志,35%的用户阅读带图片的在线报纸。即使不通过网页阅读报刊,网页本身也起到了图像出版物的作用。

网页在技术上决定了它可以为人们提供一个可以通过分享图像来进行交流的平台。当把图像提供到网页上的时候,也就可以认为这个图像已经被出版了。在网页上出版只需要"出版者"有一台电脑和互联网相联。就像印刷出版物一样,网页就是一个通用的传媒。

然而,与传统图像出版物相比较,网页具有许多特点。

首先,网页的成本非常便宜。在传统的图像输出材料非常昂贵的情况下,网页成本低的优点就格外明显。因为,与传统图像出版物不同,网页只是一种电子出版物,建立网页并不需要纸张等材料。而且,网页可以随时修改、随时"再来一次"。

其次,网页的受众面广。既然不必花钱,谁都喜欢多看一些东西,因此,好的网页的受众面肯定比其他传播媒介的要广得多。一个好的网页通常每天都有几万甚至几十万人次点击。其影响也就可想而知了。

再次,网页的传播速度是毋庸置疑的。不用说书籍,即使是报纸,图像从编辑、排版、印刷到发行都需要时间,而网页则非常简单,只要把图像放在网上就行了。这里,网页与传统出版物的区别在于,印刷出版物是要送到读者手里的,而网页则由读者自己来读取。

也许,网页和传统出版物的最大区别还是在于反馈和交流。传统出版物的信息反馈和意见交流,往往很麻烦,在许多情况下,反馈和交流是非常难得的。而对一个网页提出不同的看法就非常容易。

随着电子书籍、网上展览等网页新功能的相继出现,可以相信,在未来,网页必将成为一个重要的图像展示平台。

二、数字化的"生存方式"

作为信息技术的革命的先锋,数码相机和互联网的普及几乎同时到来。这为互联网上的图像文化的生长提供了条件。对于网络来说,大量图片的出现使网络在新闻传递的功能之上,大大增加了娱乐的色彩,提高了互联网的亲和力。对于摄影图片来说,互联网的出现就像打开了一个潘多拉的匣子。图像的可能性忽然爆发出

来,产生了摄影史中前所未有的多种新现象。

就传播摄影图片来说,互联网的出现已经创造了最新、也最便捷的交流方式。人们在互联网上搜寻到的图片数量远远大于在现实生活中所见到的图片数量。可以说,互联网的出现使图像的传输、观看达到了前所未有的繁荣程度。这种展示机制的改变必将对摄影创作本身产生深刻的影响。最近,甚至还出现了摄影家的摄影博客现象,一种日志式的摄影创作将在这种现象中率先发展起来。

信息时代的根本特征,是"真正的个人化"的时代。这里的个人化,不仅仅是个人创造的自由化、个人选择的丰富化,而且还包含了人与各种媒介环境之间的完美的配合关系。

信息技术的革命把受制于键盘和显示器的计算机解放出来,使之成为人们交流的平台。这种革命直接地,具有颠覆性地改变了人们的学习方式、工作方式和生活方式。

附录　作品赏析

生命系列　　　　　　　　　　　　　　　　　　　　作者　王传东

网络　　　　　　　　　　　　　　　　　　　　　　作者　王传东

城市符号(一)　　　　　　　　　　　　　　　　　　　　作者　罗云平

城市符号(二)　　　　　　　　　　　　　　　　　　　　作者　罗云平

大山深处的小村　　　　　　　　　　　　　　　　　　　　　作者　宋卫东

回眸　　　　　　　　　　　　　　　　　　　　　　　　　　作者　宋卫东

浪漫的卢浮宫(一)　　　　　　　　　　　　　　　　　　作者　李楠

浪漫的卢浮宫(二)　　　　　　　　　　　　　　　　　　作者　李楠

肌理　　　　　　　　　　　　　　　　　　　　　　　　　　　　作者　于峰

倒映　　　　　　　　　　　　　　　　　　　　　　　　　　　　作者　于峰

雪乡(一) 作者　李劲男

雪乡(二) 作者　李劲男

徽居(一) 作者　吴向阳

徽居(二) 作者　吴向阳

风光(一) 作者 张百成

风光(二) 作者 张百成

风光(三) 作者 宋鲁

他们 作者 宋鲁

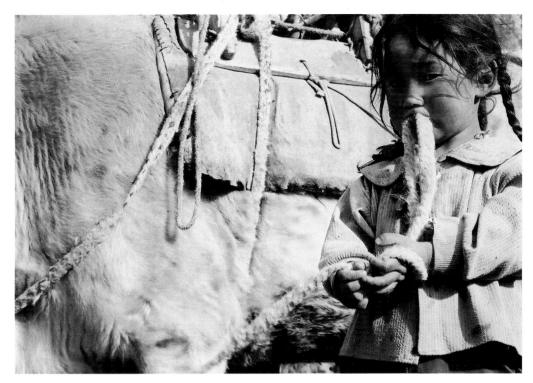

小藏民　　　　　　　　　　　　　　　　　　　　作者　刘倩

夕阳　　　　　　　　　　　　　　　　　　　　　作者　刘倩

戏曲(一)　　　　　　　　　　　　　　　　　　　　　作者　丛海亮

戏曲(二)　　　　　　　　　　　　　　　　　　　　　作者　丛海亮

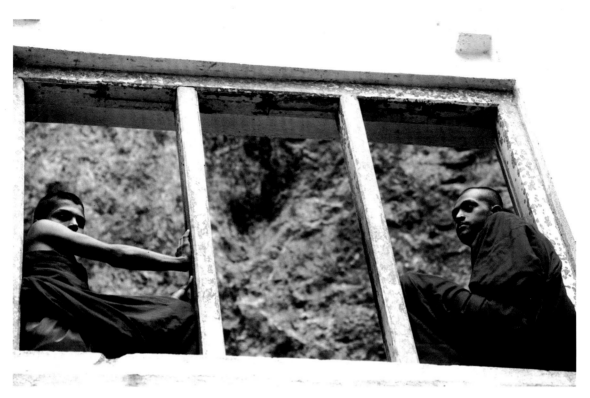

法显山的僧人 作者 王培蓓

交响 作者 王培蓓

十年 作者　上官星

大学路 作者　王楠

海水浴场 作者　王楠

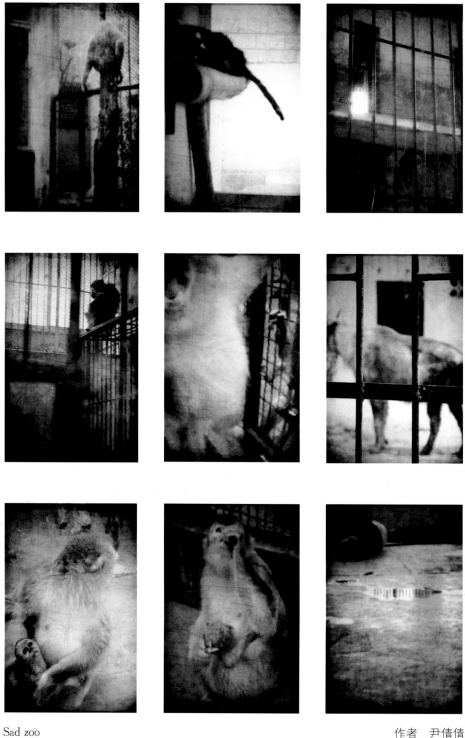

Sad zoo

作者　尹倩倩

城市　　　　　　　　　　　　　　　　　　　　　　　　　　作者　张荣庆

冬天 作者　石倩莹

零五三一

作者　张纳

符号 　　　　　　　　　　　　　　　　　作者　李丹丹

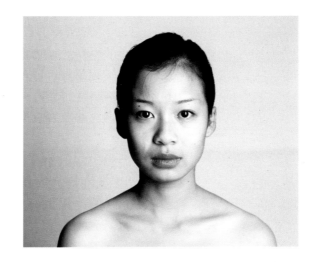

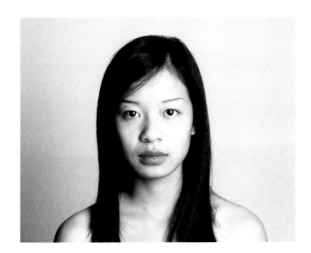

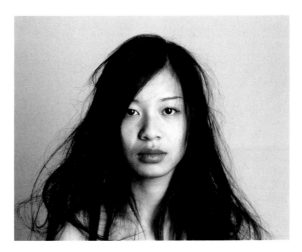

自拍 作者 徐曼丽

丝袜广告

作者 李倩 段学虎 郝婷 钟守梅

苹果电脑广告　　　　　　　　　　　　　　　　作者　苏雪 吴小云 耿红静 陈勇超

可口可乐广告

作者　苏雪

电脑广告

作者　郭明

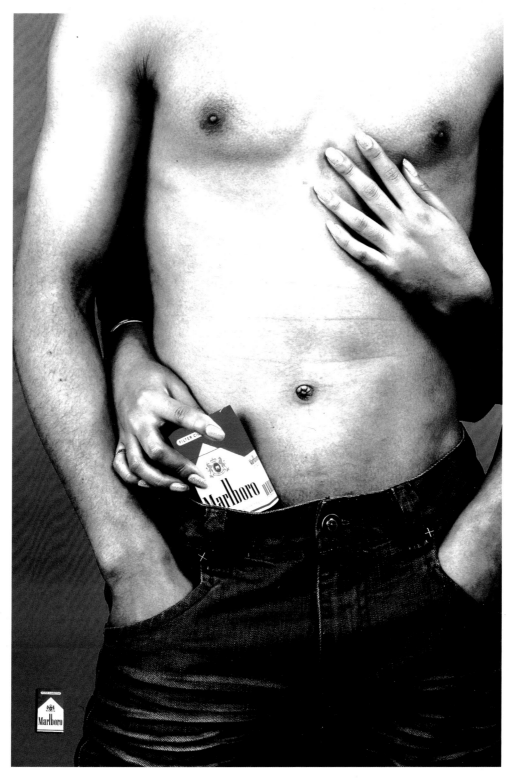

万宝路香烟广告 作者 陆俊伟 赵娜 姜富鹏

参 考 文 献

[1] [美]苏珊.桑塔格.论摄影[M].黄灿然译,上海：上海译文出版社,2008.

[2] [英]伊安.杰夫里.摄影简史[M].晓征,筱果译,北京：生活·读书·新知三联书店,2002.

[3] [美]罗伯特.卡帕.失焦[M].徐振锋译,桂林：广西师范大学出版社,2005.

[4] 谢汉俊.A.亚当斯论摄影[M].北京：中国摄影出版社,2004.

[5] 林路.视觉的理性与激情[M].上海:上海辞书出版社,2003.

[6] 顾铮.国外后现代摄影[M].南京：江苏美术出版社,2000.

[7] 顾铮.真实的背后没有真实[M].北京：中国工人出版社,2002.